WWW.foreverbooks.com.tw

yungjiuh@ms45.hinet.net

就愛玩系列 01

考考看, 誰是數學天才

編 著 戴光儀

出 版 者 讀品文化事業有限公司

執行編輯 林美娟

美術編輯 翁敏貴

() 腾讯读书

本書經由北京華夏墨香文化傳媒有限公司正式授權, 同意由讀品文化事業有限公司在港、澳、臺地區出版

中文繁體字版本。

非經書面同意,不得以任何形式任意重制、轉載。

總經銷

永續圖書有限公司 TEL / (02) 86473663

FAX / (02) 86473660

劃發帳號 18669219

the tit

22103 新北市汐止區大同路三段 194 號 9 樓之 1

TEL / (02) 86473663

FAX / (02) 86473660

出版日 2013年05月

法律顧問

方圓法律事務所 涂成樞律師

美璟文化有限公司

版權所有,任何形式之翻印,均屬侵權行為

Printed Taiwan, 2013 All Rights Reserved

考考看, 誰是數學天才/ 戴光儀編著. -- 初版.

-- 新北市: 讀品文化, 民102.05

面; 公分. -- (就愛玩; 1)

ISBN 978-986-6070-80-8(平装)

1.數學遊戲

997 6

102003532

數學這個科目並不像你認為的那樣枯燥乏味, 不是單純的定理、公式、證明、計算……相反,它 是一門充滿趣味、在我們的日常生活中實用性非常 強、能夠給你帶來無窮樂趣的學科和知識。

本書的內容不同於數學課堂上的簡單運算和公式應用,而是選用了幾百個數學遊戲,讓你在故事中發現數學問題,透過對答案的探索和鑽研,你將對「數學」的認識有相當大的改觀,會發現原來我們一直生活在數學的世界裡,同時我們要解決這些問題也要掌握大量而豐富的數學技巧。

漸漸地,你會發現,自己學會了思考問題的方法,懂得了變換角度去看問題,也培養了自己的數學想像力,使自己在不知不覺中對數學產生了濃厚的興趣。讀者能夠從提起「數學」就頭痛到對數學產生自發的興趣,這是非常大的飛躍,也是編這本書的初衷和目的所在。

希望透過這本書,能夠帶給你以上提到的那些能力和趣味,讓你變成一個用數學眼光看生活、用 數學思維解決問題的聰明孩子。

01	多少隻青蛙 ·				• • •	٠.	• •		 	٠.	• •				010
02	青蛙和小鳥 ·					٠.			 ٠.	٠.					010
08	標點的作用 ·	• •							 ٠.	٠.					011
04	智鬥大灰狼 ·								 ٠.	٠.					012
05	只會報整時的領	鐘					٠.		 ٠.	٠.				٠.	014
06	借錢						• •		 ٠.	٠.					015
07	新龜兔賽跑 ·			• • •					 ٠.	٠.				٠.	016
08	數字之謎 …								 			•		٠.	017
09	跳躍比賽 …						• •		 ٠.	٠.				٠.	018
10	兔子的繁殖 ·						٠.	• • •	 		• • •			٠.	019
11	請帖裝錯了 ·						٠.		 ٠.						020
12	小狗跑了多遠						٠.	•••	 						021
18	運石子問題 ·		٠.				٠.	• • •	 					٠.	022
14	買牛奶		٠.		• • •		٠.	•••	 				• •	٠.	022
	過河														023
16	水果花籃 …								 	•				٠.	024
17	老婆婆算帳								 					٠.	025

題目看似簡單,卻深藏了陷阱,你能逃過嗎?

18	酒精和水	026
19	舞會男女問題	027
20	「鬼打牆」	027
21	學校分饅頭	028
22	換啤酒	029
28	遺產該怎麼分	030
24	燃香計時	031
25	糊里糊塗的顧客	031
26	需要幾隻雞	032
27	巧解難題	033
28	老王進城	034
29	筐子裡的雞蛋	034
30	褟	036
81	共乘的問題	036
82	數學王國	037
88	裝磁磚	038
84	有多少隻羊	039

85	果汁有多重	040
86	應該戒煙	040
87	該補償多少	041
88	分蛋糕	042
89	多少架模型	043
40	秤中藥問題	044
41	會遇到幾艘客輪	045
42	埃及金字塔有多高	045
48	大媽趕集	046
44	壞天平問題	047
45	小米、大米和玉米重多少	048
46	賣雞蛋	049
47	雞兔同籠	050
48	巧秤藥粉	050
49	文具多少錢	050
50	數學家的一生	051
51	魚有多少條	052

睜大眼看清楚題目,仔細 觀察就會發現祕訣所在!

52	切蛋糕	052
58	數學王國的故事	053
54	奇怪的手錶	054
55	我的兄弟姐妹	055
56	物理課上的故事	055
57	誰的數最大	055
58	扎針問題	056
59	誰是傑米的兒子	057
60	怎樣排隊	057
61	有趣的生日	058
62	典典分糖	058
68	物物交換	059
64	數字的故事	060
65	數學日曆	060
66	幾根蠟燭	061
67	水鄉烏鎮	062
68	小明運算	063

69		趣味競賽	064
70		玩撲克牌	064
71		剪刀、石頭、布	065
72		兩姐妹的遊戲	066
73		時間問題	067
74		烤燒餅	068
75		貼廣告	070
76		轉動的距離	071
77		毛毛熊	071
78		運動服上的號碼	072
79		打了幾隻兔子	073
80		山羊與白菜	074
81		面積比	075
82		用多少時間	076
88	} .	電話號碼	077
84		乘車	078
86	3 .	摺紙遊戲	079

拿出你的計算紙,細心把題目給的提示演算一下喔!

86 ·	喝咖啡	080
87 .	寵物狗淘淘	080
88 .	牛吃草	082
89 ·	魔術硬幣	082
90 .	最後一個活著的人	083
91 .	1、2、3之謎	084
92 .	母子的年齡	086
98 ·	幾隻貓	086
94 ·	一元消失了	087
95 ·	椰子的數量	088
96 ·	三角形的特點	089
9 7 ·	後天是禮拜幾。	090
98 .	招聘	091
99 .	如何加薪	092
100	· 開會的人數	093
101	· 熱鬧的家 ······	094
102	· 井底之蛙 ······	095

解答:98頁

我們都知道,青蛙是捕捉蚊蠅的能手。它那長 長捲曲的大舌頭是天生的捕蠅工具。那麼,如果35 隻青蛙在35分鐘裡捉了35隻蒼蠅,那麼在94分鐘裡 捉94隻蒼蠅需要幾隻青蛙呢?

解答:98頁

蘆葦叢裡有個小池塘,池塘被密密麻麻的蘆葦 遮蓋住,是個很安靜的地方。一隻喜歡安靜的青蛙 先生住在這裡,它很有學問,甚至頭上還架著一副 金邊眼鏡。它獨自住在這個池塘裡,沒人打擾,正 好嫡合研究學問。

但是有一天早上,它被一陣聲音吵醒了。它 睜開眼睛,看見一隻小鳥站在池塘邊上快樂地歌 唱。青蛙先生很生氣,因為小鳥打擾了它的清靜。 但青蛙先生很有教養,沒有趕走小鳥。於是小鳥每 天早上都會來池塘唱歌。後來,青蛙先生習慣了有 小鳥唱歌的早晨, 並且喜歡上了小鳥的歌聲。這天 早上,它聽著聽著,忍不住幫小鳥打起了拍子。小 鳥嚇了一跳,發現了青蛙!「我……我吵到您了 嗎?」小鳥紅著臉說。青蛙先生說:「沒關係,你 的歌聲很動聽,以後天天來這裡唱歌吧。,小鳥高 **興地點了點頭。**

從此小鳥每天都來給青蛙先生唱歌,唱完歌, **青蛙先生還要給小島講講自己知道的學問。有一** 次, 青蛙先生問小鳥: 「把一張厚為0.1毫米的很 大的紙對半撕開,重疊起來,然後再撕成兩半疊起 來。假設他如此重複這一過程25次,那麼這疊紙會 有多厚?,它給小鳥四個答案讓它選擇。小鳥選了3 次,就是沒有選對。因為小鳥一直不敢相信,原來 會有那麼厚。你知道會有多厚嗎?

1. 像山一樣高 2. 像一棟房子一樣高

3. 像一個人一樣高 4. 像一本書那麼厚

03. 標點的作用 難易度:★★★

解答:98頁

明明剛 上小學四年級,就已經學會使用標點符

號了。但是明明總是覺得標點符號不是很重要,於 是常常在寫作文的時候遺漏或者用錯標點符號。語 文老師每次都説他,但明明總是不以為然。語文老 師為了糾正他的壞毛病費盡心思,這天,語文老師 跟數學老師訴起苦來,數學老師聽了,笑了笑説: 「明明這孩子其實很聰明,就是太愛耍小聰明了。 他特別喜歡數學,這樣吧,我幫你提醒他。

於是,數學老師叫來了明明,說讓明明幫自己解一道數學題。明明一聽就來了精神,忙叫老師出題。老師說:「這是一道古時候的數學題,沒有標點,你能算出來嗎?」明明一看題就傻了,「三角幾何共計九角三角三角幾何幾何」,這都是什麼意思啊,明明想了半天也沒想明白。數學老師笑著說:「這下你明白標點符號的重要性了吧?它不僅僅在語文當中很重要,在數學解題過程中也很重要啊。」明明很慚愧,拉著老師請老師告訴他正確答案。

你能標出正確的標點符號解答這道題嗎?

04. 智鬥大灰狼 難具度: ★☆☆

解答:99頁

一隻大灰狼溜進了大森林,一隻喇叭花發現了 地,馬上給大家報警,大聲喊:「大灰狼來啦!大 灰狼來啦!」

村裡住著很多善良的小動物,有小山羊、小狗熊、小兔子、小刺蝟、小猴子還有小象。牠們聽說大灰狼來了,都很害怕。牠們都躲進了小狗熊的家裡,因為小狗熊的家是用磚砌成的,結實。大灰狼走進村裡,轉來轉去誰也沒有找到,於是走到了小狗熊家的門口。屋裡的小動物們都使勁讓自己不發出聲音,甚至連呼吸都不敢。可是,大灰狼還是看見了猴子的小尾巴。大灰狼把門敲得很響。大聲喊:「快出來,我已經看見你們了。」小動物們嚇壞了,很擔心大灰狼闖進來吃了牠們。大灰狼使勁地敲門,裡面的小動物動也不敢動。

這時,站在樹上的啄木鳥大叔很著急,牠在為屋子裡的小動物們擔心。後來,牠終於想到一個很好的主意。牠對大灰狼喊道:「別敲了,我給你出一個主意怎麼樣?」大灰狼撇了牠一眼說:「你有什麼好主意讓我能吃到牠們?」啄木鳥大叔說:「你那麼聰明,就跟屋裡的孩子們比一比誰聰明吧,你贏了就去吃掉牠們,你輸了就離開村裡,怎麼樣啊?」大灰狼最喜歡別人誇牠聰明,於是,大

灰狼答應了。可牠不知道,村裡的小動物們都上學 了,而日都很聰明。小動物們把所有學到的知識都 田上了,大家共同想到了一道智力題:一個人在公 元前10年出生,在公元10年的生日前一天死去。請 問: 這個人去世時是多少歲? 大灰狼想都沒想, 哈 哈大笑, 説:「狺麽簡單的題環來問我。當然是20 **歲啊。」**這時,小動物們都笑了,一起說:「錯 了。, 大灰狼很納悶, 於是啄木鳥大叔飛過來告訴 了大板狼正確答案,大灰狼很羞愧。就這樣,大灰 狼灰頭十臉地離開了村子。小動物們高興極了,因 為牠們用知識保護了自己。

你能算出正確答案嗎?

05. 只會報整時的鐘難易度: ★★☆

解答:99百

小寧家有一座歷史悠久的時鐘,老到它的指針 都已經掉光了,就像人到老年牙齒會掉光了一樣。 它現在唯一的功能就是每到整點的時候才能敲鐘報 時。小寧計算了一下,老鐘敲打6下要6秒鐘,那 麼,需要多長時間才知道現在是12點呢?同樣地,

人們需要多長時間才知道現在是7點呢?

06. 借錢

難易度:★★☆

解答:100頁

小兔子、小熊、小猴子、小豬是好朋友。牠們一起住在動物村裡。牠們四家挨的很近。牠們可以一起上學,一起放學,一起做功課,一起玩耍。後來牠們長大了,都有了自己的工作,自己的生活。但牠們仍然是好朋友,仍然住的很近,仍然有東西一起分享。牠們還常常一起出去旅行,去嘗試好多新鮮的事物。

有一天,小兔子的自行車突然壞了,因為要修自行車,但又沒有帶錢,正好在路上遇見了小熊,於是就向小熊借了10元。第二天小熊家裡來客人需要買酒,就向小猴子借了20元。但小猴子自己的儲蓄實際上也並不多,等牠要用錢的時候就向小豬借了30元。後來小豬剛好去小兔子家附近買書,發現錢不夠了,就去找小兔子借了40元。

恰巧有一天,小兔子、小熊、小猴子、小豬 商量一起出去遊玩,乘機也可以將欠款——結清。

但是,如果按原來所借順序環錢,很麻煩。那麼請 問: 牠們4個該怎麼做才能用最方便的方法來解決問 題呢?

07. 新龜兔賽跑 難易度:★☆☆

解答:100頁

龜兔賽跑的故事過去很長時間了,兔子和烏 龜都長大了,他們都有了自己的事業。兔子在賽跑 中懂得了不能驕傲,要謙虚,所以他在工作中一直 保持著謙虛的姿態,得到了長官的讚賞。而烏龜在 那次比賽中明白,只要自己踏踏實實一步一個腳印 地工作,什麼事都難不倒。就這樣,兔子和烏龜都 取得了成績,而日都買了汽車。現在,他們以重代 步,幾乎都不用走路了。於是,烏龜再也不被人說 成是慢吞吞的了,而免子也不用於每天蹦蹦跳跳的 被人誤以為不穩重了。而且,經過那次比賽,免予 和烏龜成了好朋友,他們互相幫助互相照顧,生活 得很快樂。

狺天,兔子和烏龜都休息,兔子提議大家去郊 外散心。郊外,空氣清新,道路寬闊,兔子跟烏龜 都很高興。烏龜提議比賽賽車。兔子欣然同意了。

於是,兔子和烏龜又要進行比賽了。這次的路程不再是100公尺了,因為大家用汽車比賽,所以賽程變成了1000公尺。比賽的結果還是兔子贏了,當兔子到達目的地時烏龜還差100公尺。如果把兔子的起跑線向後移100公尺,還假設兔子在中途沒有偷懶睡覺,它們會同時到達終點嗎?

08. 數字之謎 難易度: ★★☆

數學王國中有很多很多的謎,多的數也數不清,邏輯推理都能用上。能有機會去數學王國旅遊一下該有多好啊!小猴子樂樂真的獲得了一次去數學王國參觀的機會,他高興極了。天天盼著能早一點出發。為此,它還準備了好多數學常識,怕去了數學王國被人家笑。

這一天終於到了,小猴子高興地坐上了專門到 數學王國的數碼車。數碼車真舒服,全部都是自動 化設備。樂樂興奮地這摸摸,那摸摸,新鮮極了。 不一會,數學王國到了。樂樂彷彿一下走進了數學

解答:100百

書裡,滿眼都是數字,它一下子就昏了,不知道該 怎樣了。幸虧有導游跟著。導游姐姐告訴樂樂,只 要跟著她走就行了,她會讓樂樂游遍數學王國。

樂樂 興奮地跟著導遊姐姐去了奇數街, 偶數 街, 環有函數鎮。直是大飽眼福, 數學王國裡直是 好埶鬧啊。

中午,導遊姐姐帶小猴子去數字飯店吃飯。 飯店裡的設施更有意思了。連勺子都長得像數字 「6」。這時,服務員走過來對樂樂説:「我們飯店 有規定,用餐前一定要回答一個數學問題。」小猴 子緊張極了, 牠不知道白己能不能解答。 服務員加 姐説了這樣一道題:在我們飯店的牆壁上的數字中 隱藏著兩個數,其中一個是另一個的兩倍,兩個數 相加的和為10743。這兩個數是什麼?樂樂急得抓耳 撓腮,找個半天。最後,他終於把答案找到了。你 能猜到是哪兩個數字嗎?答對了也許可以跟小猴子 樂樂一樣去數學王國參觀喔!

09. 跳躍比賽 難易度:★☆☆

解答:100百

青蛙和松鼠進行跳躍比賽,比賽規則是牠們各跳100公尺後再返回到出發點。松鼠一次跳3公尺, 青蛙跳一次只有2公尺,但松鼠跳2次的時間青蛙能跳3次。

那麼你來預測一下,在這次比賽中誰將獲勝?

解答:101頁

10. 兔子的繁殖 難易度:★★☆

小小的叔叔買了一對小兔子。小小特別喜歡,一定要拿回家自己養著。爺爺笑著説:「傻孩子那是叔叔買的種兔,是用來辦兔子養殖場的。」小小很疑惑:「爺爺,什麼是種兔?辦兔子養殖場就用兩隻小兔嗎?」爺爺哈哈大笑:「種兔就是用來繁殖兔子的。牠們繁殖很快的,一年之後叔叔的無了。到那時啊,讓叔叔送給小小一隻好不好?」小小高興極了:「真的嗎?真的嗎?」爺爺點點頭。於是,小小的會有很多小兔子嗎?」爺爺點點頭。於是,小小高興地跟著爺爺回家了。路上,爺爺問小小:「一對兔子每個月也開始生小兔子。那麼,不算第一對小兔子。那麼,不算第一對小兔子。那麼,不算第一對小兔子。那麼,不算第一對小兔子。那麼,不算第一對小兔子。那麼,不算第一對小兔子。那麼,不算第一對人

子,一年之後叔叔家能有多少對兔子啊?

小小掰著小手指頭怎麼數也數不清。於是爺爺 就給小小在紙上一對一對的列了出來,小小把這些 數加起來就知道了一年後叔叔家會有多少兔子了。 你知道有多少嗎?

丁丁快要結婚了,這些天他一直忙著準備婚 禮,忙得頭都暈了。他總覺得有一件非常重要的事 情要辦,但他怎麼也想不起來。突然有一天一位他 的好朋友給他打電話,他終於想起來了,他要寫請 帖激請他的好朋友來參加婚禮。

解答:101百

丁丁上大學的時候有4位好朋友,他們之間經常 用電話書信聯繫,感情非常親密。於是丁丁趕緊買 來請帖。吃過晚飯,丁丁就開始給4個好朋友寫請帖 了。但是,當他剛寫好信正準備分裝信封的時候, 突然停電了。丁丁摸黑把信紙裝進信封裡,因為要 趕著明天寄出去。媽媽說他狺樣摸黑裝信的話肯定 會出錯,丁丁毫不在意地説最多只有一封信裝錯。

那麼,你覺得丁丁說得正確嗎?

12. 小狗跑了多遠難易度: ★★☆

解答:102頁

洋洋的爺爺給洋洋買了一隻可愛的沙皮狗,洋 洋特別喜歡。沙皮狗也特別喜歡洋洋,還有洋洋的 好朋友舟舟。沙皮狗喜歡跟洋洋和舟舟出去遊玩, 三個傢伙每天都玩的特別痛快。

一天,洋洋要跟舟舟出去玩,沙皮狗一定要跟著他們。於是,他們只好帶著牠去了。因為舟舟要回家拿書包,所以洋洋帶著沙皮狗先出發。10分鐘後舟舟才出發。舟舟剛一出門,沙皮狗就向他跑過來,到了舟舟身邊後馬上又返回到洋洋那裡,就這麼往返地跑著。如果沙皮狗每分鐘跑500公尺,舟舟每分鐘跑200公尺,洋洋每分鐘跑100公尺的話,那麼從舟舟出門一直到追上洋洋的這段時間裡,沙皮狗一共跑了多少公尺?

甲公司負責為各個施工工地運送建築材料。早 上接到一家建築公司的送貨要求,讓甲公司送一批 石子到工地上。甲公司派10名工人,用2輛自動卸貨 汽車運送狺批石子。

開工前,他們討論怎樣合理高效地安排勞動 力。有人建議把10個人分成兩組,每5個人裝一車; 環有人主張10個人一起裝車,裝好第一輛後再裝第 一輌。

你覺得哪種方法能讓工作效率更高呢?

解答:103頁

解答:102頁

小林和小花住鄰居,他們常常一起去街道的商 店買東西。他們街道有一家專門賣牛奶等食品的商 店,商店老闆很誠實,他商店裡面的東西既便宜又 實惠,街道上居住的人們都愛去他那買東西。

這天,小林和小花準備一起去買牛奶。他們說

説笑笑地走進商店,老闆很熱情地招待了他們。小林帶來一個容量是5公升的裝牛奶的瓶子,而小花帶來的是容量4公升的裝牛奶的瓶子,但她只想買3公升牛奶。恰巧今天商店老闆的電子秤壞了,他只有一個圓柱形的牛奶桶,容量是30公升,他已經賣給客人8公升了。他應該怎麼做才能使這兩個老顧客得到各自想要的重量,而且又能使牛奶不溢出容器呢?老闆很為難,牛奶很新鮮,如果今天不賣出去就不新鮮了,明天他就不能再賣給顧客了,該怎麼辦呢?要是你是老闆你會怎麼做呢?

15. 過河 難易度:★★☆

諸房:★★☆ 解答:103頁

兄弟二人喜歡探險,他們在工作之餘常常去參 加探險活動或者其他一些有挑戰性的運動。

這天,兄弟二人都放假了。於是二人商量去郊外的山區遊玩。他們一路欣賞著山上的美景,心裡很暢快。他們互相幫助著爬上了一座山。山上的風景特別怡人。兄弟兩個躺在山上的樹蔭下一邊休息,一邊討論著再去什麼地方遊玩。休息好了,兄

弟二人準備從一條很少人走過的路下山。走到半山 腰,他們發現了一個山澗,有5公尺左右寬,下面 是萬丈深淵。他們看見來往的少數幾個人都是帶著 木板渦橋。他們把木板搭在山澗兩端, 走過去再把 木板拿走。兄弟兩個覺得很有意思。於是他們兩個 找了塊木板準備試試。但他們找的木板短了,只有 4 9公尺長,他們沒法把木板釋釋當當地搭在兩山之 間。這時,他們對面走來一個小孩,小孩的木板有 5.1公尺長,他要到狺邊來。兄弟二人的木板太短 了,而小孩子的力氣小,搭不動木板。兄弟兩個人 很著急,對面的小孩也很著急。他們應該怎麽做才 能都順利走鍋山澗呢?

锋年過節,人們都會買水果作為禮品贈送親朋 好友,還有的人願意把各種水果放在專門特製的花 籃裡, 更顯得高檔精美。水果商們也願意把水果裝 在花籃裡出售,因為一籃水果賣25元,比散稱賣得 貴些。單純水果的價錢比籃子貴20元,你知道水果

解答:103頁

籃子是多少錢嗎?

17. 老婆婆算帳 難易度:★★☆

解答:104頁

老婆婆的兒女都不在身邊,老婆婆只能自己照 顧自己。儘管兒女給她足夠的生活費,但她還是願 意自食其力。

老婆婆靠賣煮雞蛋為生。每天早上出攤,傍晚就可以把所有雞蛋賣光。然後她還要回家繼續煮蛋,準備第二天賣。有一天她的鄰居告訴她,她可以也賣煮鴨蛋,因為也有人愛吃鴨蛋。於是老婆婆開始嘗試賣鴨蛋。經過一段時間的經營,她每天可以賣30個雞蛋和30個鴨蛋,其中雞蛋每3個賣1元,鴨蛋每2個賣1元,這樣一天可以賣得25元。這樣,老婆婆的收入又增加了。

忽然有一天,有一位買她雞蛋的路人告訴她如果把雞蛋和鴨蛋混在一起每5個賣2元,可以賣得快一些,賺的更多一些。於是第二天,老婆婆就嘗試著把雞蛋和鴨蛋混在一起每5個賣2元,可是傍晚婆婆算帳時發現只賺到了24元。老婆婆很納悶,蛋沒

少怎麼錢少了?那1元去哪裡了呢?你能幫老婆婆想 想嗎?

18. 酒精和水 難易度:★★☆

小明開始學習化學了,化學中的計算題大部分 是關於混合溶液的計算。小明很頭疼。老師告訴小 明回家要多做練習,才能熟悉這一類的運算。

解答: 104頁

於是小明回家抓緊練習,專門找關於混合溶 液的計算題做。但是只寫在書本上的東西是不容易 弄明白的,小明仍然是一頭霧水,很苦惱。還是爸 爸有主意,他準備給小明現場操作一道題,使小明 能夠明白。爸爸拿來同樣大小的兩個瓶子,一瓶裝 著酒精,一瓶裝著水,兩個瓶子裡的液體一樣多。 小明的爸爸把第一個瓶子的酒精倒入杯中,倒滿。 然後再把杯子中的酒倒入第二個瓶子中,攪匀。然 後再從第二個瓶子中倒出一杯混合後的溶液,倒回 第一個瓶子。爸爸問小明:「這時是酒精中的水多 呢?還是水中的酒精多?」小明想了半天,終於明 白了,你知道小明是怎麼計算的嗎?

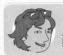

19. 舞會男女問題 難易度:★★☆

有一對年輕夫婦組織了一次交友舞會,有30位 客人參加了這次舞會,加上男女主人一共32人。

在整場舞會中,有人發現參與者如果隨意組成 舞伴(總共有16對),那麼,不管怎樣分配,總能 保證每對舞伴中,至少有一位是女性。

這次舞會上,究竟有多少男性參加呢?

20. 「鬼打牆」 難易度:★★★

解答:105頁

解答:105頁

兩個送糧人頭一次送糧上山。他們趁著白天趕路,晚上為了不迷路就在山中休息。但因為他們行動緩慢,離預計的到達時間越來越近,而他們還有很長的山路沒走。於是他們決定夜間也要趕路。

為了抄近路,兩個送糧人決定從寬5千公尺的 山谷中穿過。他們摸黑走了很久,按時間計算應該 到達目的地了,但他們覺得很害怕的是,他們每次 都莫名其妙地回到了出發點附近。如此反覆幾次, 他們很是害怕,以為這就是人們經常所說的「鬼打 牆」。於是只能停止前進,等待白天降臨。你知道 狺是怎麽回事嗎?

解答:106百

市內第二小學是市裡的重點小學,那裡注重素 質教育,注意培養孩子的創造和實踐能力。校內很 多活動學牛都會積極參與。

學校每天中午都提供營養午餐,學生們不必 回家吃飯。每天分飯的都是小學生,這是為了培養 小學生的實踐能力。莉莉今天第一天轉學到這個小 學,感覺一切都很新鮮。而且今天正好輪到莉莉所 在的班級給大家分飯,莉莉踽躍地舉手報名。到了 老師的辦公室,老師讓莉莉先計算一道數學題,是 跟今天中午分營養午餐有關的。題目是這樣的:有 100個饅頭,學校的老師和同學加起來也有100人, 饅頭正好分完。如果老師一人分3個,同學們3人分 一個,那麼,老師和同學們各有多少人?莉莉算了 一下,就計算出來了。老師直誇莉莉聰明。你知道

莉莉是怎麼計算的嗎?

22. 換啤酒

難易度:★☆☆

啤酒瓶是可以回收再次利用的,所以愛喝酒的 人都會把啤酒瓶收好然後用空瓶換酒,這樣既節省 了錢,又保護了環境。

解答:106百

在一層樓裡住了兩個兄弟,他們都特別愛喝酒,喝完酒把啤酒瓶放在一起等著下次買酒時換酒用。而且他們常常一起喝酒,酒喝完了,其中一個人就去買酒。他們互相很照顧,互相謙讓,買酒的時候都爭著搶著去。

這天,酒又喝完了。兄弟甲和兄弟乙都説第二天要去買酒。到了第二天晚上,兄弟乙買來了若干瓶,兄弟甲則拿空酒瓶換了若干瓶。這樣他們的酒加在一起一共是161瓶。如果按5個空瓶可以換1瓶啤酒計算,那麼,兄弟甲至少買了多少瓶啤酒?

房度:★★☆ 解答:107頁

在很久以前的古希臘,人類的文明就已經很進步了。比較有代表性的就是他們國家法律的健全。 在那個時代,遺產繼承法就已經產生了。而且他們 的遺產繼承法很有意思,遺產分配原則跟兒女的性 別息息相關。古希臘的法律規定:父親死後留下的 遺產,如果生的是兒子,母親應分得兒子份額的一 半,如果生的是女兒,母親就應分得女兒份額的兩 倍。

一位古希臘婦女懷孕了,但他的丈夫卻不幸去世了。他丈夫給她留下3500元遺產。她將把這些遺產同她即將生產的孩子一起分配。如果生的是兒子,母親應分得兒子份額的一半,如果生的是女兒,母親就應分得女兒份額的兩倍。但是,如果這個古希臘寡婦生的是一對雙胞胎而且是一男一女呢?她丈夫留下的遺產又該怎麼分呢?這個問題難倒了負責分配遺產的律師。那麼,你知道遺產該怎麼分嗎?

24. 燃香計時 難易度:★☆☆

古時候,人們沒有鐘錶,通常習慣用點香的方式計時,就像我們經常在古代的著作中看到的「一柱香的時間」。現在有支特殊的香,如果你點燃它的一端,它就會燃燒一個小時。但由於香是不均匀的,中間有些地方粗,有些地方細,所以它並不是以均匀的速度燃燒。比方說,從點燃的時候算起,到30分鐘時,香未必恰好燃到它長度的一半。

如果給你2支這樣的香,它們都是不均匀的, 而且長度粗細也並不相同,但是都能準確地燃燒1小 時。在沒有其他途徑測量時間的情況下,你能用這2 支香準確測出45分鐘嗎?

25. 糊里糊塗的顧客

難易度:★★☆

解答:108頁

解答:107頁

郵局的工作人員都很熱情周到。他們每天不 僅要兢兢業業地工作,同時也要應對很多顧客臨時 發生的狀況。這就需要他們的耐心和熱情了。比如 説有一次,一位顧客拿著一堆信來郵局郵寄。但是 他糊裡糊塗的,不知道該買多少郵票,於是他遞給 郵局賣郵票的職員1元,說道:「我要一些2分的郵 票和10倍數量的1分的郵票,剩下的全要5分的。」 郵局的職員聽傻了,他還要計算一下怎樣才能滿足 這個糊里糊塗的顧客的要求呢?你知道應該怎樣做 嗎?

解答:108百

紅紅家開辦了一個養雞場,紅紅特別愛吃雞 蛋。每天都要自己跑到雞窩裡拿雞蛋讓媽媽者著 吃。媽媽笑她是個小饞貓。

可是有一天紅紅不吃雞蛋了,這是為什麼呢? 原來,紅紅學校的老師生病了,紅紅好難過。老師 是為他們才得的病。老師家裡的生活狀況很不好, 老師一直有貧血的毛病,但缺錢買營養品補血。紅 紅托著小腦袋想了又想,突然想到一個好主意。媽 媽不是說雞蛋是營養品嗎?那給老師吃雞蛋吧。於 是紅紅把每天的雞蛋收起來,要等收集的夠多然後 送給老師吃。紅紅的媽媽見紅紅突然不吃雞蛋了, 覺得很奇怪,於是問紅紅為什麼不吃了。紅紅說, 老師生病了,她要把雞蛋留給老師吃。紅紅的媽媽 聽了十分感動。她告訴紅紅,讓紅紅養5隻雞,等這 5隻雞下蛋之後,就收集起來送給老師吃。紅紅很高 興。可是5隻雞5天一共生5個蛋,她要在50天內收齊 50顆雞蛋,那麼她的5隻雞夠嗎?

27. 巧解難題 難易度:★★☆

解答:108頁

急診室裡來了一位急症病人,三位醫生需要輪流給這位患者進行手術,但不巧的是手術室裡只剩下2副無菌手套了。

醫院規定,如果無菌手套與醫生的手相接觸, 就不能再用於接觸病人了,其他的醫生也不能接觸 被污染的手套。幸好這種無菌手套兩面都可以使 用。在這樣的情況下,怎樣安排三位醫生戴這2幅手 套,並且避免病菌的交叉感染呢?

解答:109頁

老王很少潍城,因為在農村生活慣了,城裡 的東西太複雜了,老王看不明白。而月,最重要的 是城裡的消費太高了。老王一年賺的錢不夠城裡人 一天消費的。城裡什麼都好,就是沒錢消費。所以 老王還是自在地過著他的農村生活,挺平淡,挺寧 諍,一年賺的錢足夠下一年吃飯的了。可是,城市 的生活還是吸引著其他的農村人,他們都願意出去 見見世面。老王的兒子小王就被這股城市風推進了 城裡,而且還賺了點錢,於是小王就把父親老王接 到了城裡。老王每天沒事的時候就出去轉轉,看看 狺倜五彩斑斕的城市。狺天,老王在外面逛的時間 太長了,覺得肚子餓了,於是他走進一家小飯館。 老王捨不得花錢,所以就點了點很便宜的飯菜。結 帳時,老王花了6元。他只知道他的炒菜比主菜多花 了5元,那麽老王的主菜花了多少錢?

解答:109頁

小桂是村子裡的養雞專業戶,同時她還是雞蛋專業戶。每天她都要把滿滿一籃雞蛋送進城裡賣。 她的雞下的蛋又大又好吃,城裡的人都特別喜歡。 藍藍的爸爸在城裡的市場專門收購雞蛋,然後再賣 出去。小桂常常把雞蛋賣給藍藍的爸爸,藍藍的爸 爸也很願意高價收購這些雞蛋。

這天是週末,藍藍的爸爸準備休息一天陪藍 藍去郊外呼吸新鮮空氣。藍藍高興極了,因為爸 爸已經好長時間沒有陪她玩了。藍藍跟爸爸來到郊 外,郊外的空氣好好啊,很新鮮,還帶著野花的香 氣。藍藍拉著爸爸的手高興地邊走邊唱歌。這時爸 爸說:「爸爸帶你去看看小桂阿姨的養雞場怎麼 樣?,藍藍也很喜歡吃小样的養雞場出產的雞蛋, 於是高興地答應了。藍藍和爸爸來到養雞場,藍藍 整 訳 極 了 , 這 麼 多 雞 啊 ! 小 桂 帶 著 藍 藍 和 爸 爸 參 觀 了她的養雞場。這時,運送雞蛋的大車來了,小桂 急忙幫著工人往籃子裡面裝雞蛋。於是爸爸給藍藍 出了一道問題:「往一個籃子裡放雞蛋,如果籃子 裡的雞蛋數目每分鐘增加一倍,一小時後,籃子滿 了。請問: 在什麼時候是半籃雞蛋? 」藍藍思考了 半天,也沒有回答上來。聰明的你能回答嗎?

解答:110頁

在古代,以農為重要的根本,人們都重農輕 商。政府對待商人不僅不給予優惠的政策,反而層 層盤剝,商人們苦不堪言。不光中國如此,在歐洲 也是狺檬。古代歐洲的一個地方有狺檬一個規定: 商人如果運送商品淮城,每經過一個關口,就要被 沒收一半的錢幣,再退還一個。那麼,也就是說, 當商人運送貨品到達目的地的時候,他所獲得的利 潤就會很小很小了。

這天,歐洲的這個地方的商人帶著商品準備進 城。他要經歷10個關□。在他經歷10個關□之後, 就剩下兩個錢幣了。那麼,你知道這個商人最初共 有多少個錢幣嗎?

解答:110頁

時下,「共乘」是很流行的乘車方式。兩個人 的目的地相同或順路的話,可以商量好共同乘坐同

一輛計程車,然後分攤路費。有一天,甲先生乘計程車外出辦事,走到一半的時候,遇到了乙先生,兩人的目的地相同,於是兩人商量一同乘坐計程車外出,然後一起返回。

計程車的費用一共140元,甲先生對乙先生說: 「將全部路程的一半作為1個單位,我用車的路程是 4個單位,你用車的路程是3個單位。所以我應該負 擔的費用是全部費用的4/7,也就是80元,而你應該 付剩下的60元。乙先生倒不是不願意分擔車費,只 是他覺得甲先生的算法有些問題。你知道問題出在 哪裡嗎?

32. 數學王國 難易度:★★☆

話説小猴子樂樂在數學王國裡面玩的不亦樂 乎,並且學到了不少數學知識。樂樂很想再在數學 王國玩幾天。可是,牠的旅行時間已經到了。小猴 子很是捨不得。後來還是導遊姐姐主意多,她帶小 猴子來到抽獎機前,說:「如果你再次抽中在數學 王國旅行的遊覽券,那麼你就可以繼續留在數學王

解答:111百

國玩了。」小猴子很高興,先祈禱了一番,閉上眼睛,很誠懇地抽了一張。小猴子真的很幸運,牠又抽中了數學王國兩日遊的獎券。小猴子高興地蹦了起來。

於是,導遊姐姐帶著小猴子繼續遊覽數學王國。這次,他們來到了規律城。規律城裡都是數學規律,小猴子看得眼花繚亂,一直忙著尋找數學規律,真是神奇極了。這時,導遊姐姐問小猴子,數學王國裡面的規律有只存在某幾個數字中的,也有普遍存在的。比如:隨意說出2個數字,你能迅速算出牠們的和減去牠們的差的結果嗎?如,125和43,310和56。

小猴子算了算,一下子就發現了規律。那麼,你發現了嗎?

33. 裝磁磚

難易度:★☆☆

解答:111頁

一家建材老闆頭腦特別靈活聰明,他為了銷售 和運貨的方便,把每1000塊磁磚巧妙地裝在10個箱 子裡,這樣不論顧客要買多少塊磁磚,他總是拿幾 隻箱子就可以滿足對方的需求,根本不需要打開箱子一塊塊地數,這幾隻箱子裡的磁磚就正好是顧客所要買的數量。你知道這位老闆是怎麼分裝的嗎?

34. 有多少隻羊 難易度: ★★☆

解答: 112頁

順子跟二黑家裡都養羊。而且,順子和二黑 也是好朋友加同班同學。他們都喜愛數學,喜歡計 算。每天放學,他們一起放羊。羊去吃草了,順子 和二黑就一起算數學題,越算越有興趣,不知不覺 會一直算到天黑。

這天,順子跟二黑商量放學還一起放羊。放學後,順子先帶著一群羊出發了,二黑因為家裡有事,所以後來趕了上來。二黑牽了一隻羊追上順子,對順子說:「你這群羊有100隻嗎?」順子想了想回答說:「如果再有這麼一群羊,再加半群,又加上1/4群,再把你的一隻羊湊進來,就湊滿100隻了。」

那麼你知道順子原來有多少隻羊嗎?

35. 果汁有多重 難易度: ★★☆

解答:112頁

這個夏天天氣炎熱,朋朋特別怕熱,所以一個 勁地想喝水。他每天要消耗掉好幾瓶礦泉水。

這天, 朋朋家搬家。他很高興, 天氣很熱, 但 他沒有時間喝水。等到了中午,他很渴很渴,為了 補充能量,於是朋朋去超市買了一大瓶果汁。回到 新房子裡,他突發奇想,想要稱稱果汁的重量是否 和瓶子上標的一致。正好他身邊有個秤。他把整瓶 的果汁放在秤上,發現連瓶子共有3.5千克,和瓶子 上標的很一致。現在,他喝掉半瓶果汁,他再次稱 的時候連瓶子還有2千克。那麼,你知道瓶子有多 重?果汁又有多重嗎?

解答:112頁

路德先生很愛吸煙,每天能抽三四包煙,沒有 煙他覺得生活沒有趣味,會覺得心理壓力很大。他 一根接一根地吸煙,屋子裡總是煙霧瀰漫。路德夫 人十分擔憂,一方面擔心自己丈夫的身體,一方面 覺得每天家裡的空氣會影響孩子的身體健康。

這天,路德先生咳嗽不止,路德夫人帶他去看醫生。醫生給路德先生做過檢查之後,發現路德先生的肺情況很是不好,他的肺部有可能會穿孔。醫生發出最後通告:如果他再不把煙戒掉,他的肺部就會穿孔。路德夫人告訴路德先生這個消息,懇為路德先生戒煙,路德先生好好思考了一下,決定為家庭負責,準備戒煙。但是他又說:「我抽完剩下的8支煙就再也不抽了。」可是,眾所周知,路德先生的抽煙習慣是,每支香煙只抽1/3,然後用透明膠把3個煙蒂接成一支新的香煙,然後再繼續抽。那麼,根據他的生活習慣,在他戒煙前還要抽掉多少隻香煙?

37. 該補償多少 難易度:★☆☆

鵬鵬和小寧賣了一批舊書,每本書所賣的價格 正好等於書的總數。他們用賣舊書的錢,以每本10 元的價格又買了一批新書,又以不到10元的價格買

解答:112頁

了一個漂亮的筆記本,正好把錢花完。他們將這些 書「你一本,我一本,地平分,最後正好多出一本 書和那個筆記本。他們商量好,為了公平,拿走筆 記本的人得到一些錢作為補償。那麼,他應該得到 多少補償才公平呢?

小明快要過牛日了,他天天盼望這一天,因 為那天他可以穿新衣服可以吃牛日蛋糕了。小明媽 媽提前跟蛋糕店預定好了一個大蛋糕,上面寫上: 「祝寶目兒子牛日快樂。」

解答:113頁

很快,小明生日這一天到了,小明一大早就起 床了。媽媽幫他穿好新衣服, 收拾好屋子就去蛋糕 层取小明的生日蛋糕了,小明跟奶奶在家等著。狺 時,小明的姑姑、姑父、叔叔、嬸嬸都來給小明慶 祝生日。小明高興極了,因為姑姑和姑父給他買了 個玩具手槍, 叔叔和嬸嬸給他買了個變形金剛, 狺 都是小明早就盼望的牛日禮物,小明特別喜歡。狺 時,媽媽回來了,媽媽給小明帶回了生日蛋糕,小 明趕緊把玩具放下,一個勁地要吃蛋糕。這時,爸爸告訴小明,讓小明自己切生日蛋糕,要先數數家裡有多少人,然後分蛋糕。小明認真地數了數,算上自己家裡一共有8個人,那麼應該怎麼分呢?爸爸問他要是切成8塊,至少需要切幾刀?

該怎麼辦呢?你能幫幫小明嗎?

39. 多少架模型 難易度:★★☆

解答:113頁

明明的叔叔在一家玩具工廠上班,明明特別喜歡叔叔廠子裡生產的玩具。叔叔廠子裡的玩具不僅樣式新,而且設計也很特別。明明最期待的事就是去叔叔的玩具廠參觀。叔叔說,等明明放了暑假就可以去參觀了。明明每天都期待趕緊放暑假。

終於等到放暑假了,明明一大早就起床等叔叔 來接他。因為玩具廠在郊區,所以明明跟叔叔要早 點出發。

一路上,明明興奮極了,心裡一個勁地盼望汽車能早點到玩具廠,路上的美麗景色都吸引不了他的目光。

一個小時後,汽車終於到了玩具廠門口。聽說 明明是來參觀的,玩具廠的叔叔阿姨都很歡抑他。

叔叔带明明參觀了毛絨玩具製作車間, 芭比娃 娃製作車間,最後他們來到了模型飛機製作車間。 明明最喜歡飛機了,他的夢想就是長大做一名飛行 員。看著車間裡的叔叔阿姨非常辛苦地丁作,一個 個飛機模型在他們的手裡成型,明明心裡很感動。

參觀完了, 臨走之前, 玩具廠的廠長伯伯環镁 給明明-架飛機模型,明明特別高興。

在回家的路上,叔叔給明明出了一道問題: 「如果4名工人每天工作4小時,每4天可以生產4架 飛機模型,照這樣計算8名工人每天工作8小時,那 麼,他們8天能生產多少架飛機模型呢?,你會計算 嗎?

40. 秤中藥問題 難易度: ★★☆

解答:114頁

有一堆20公斤的中藥,準備分成10包,每包2公 斤,但是手中的工具只有一架天平和5公斤、9公斤 兩個砝碼,怎樣才能用簡便的方法將中藥均匀分成

41. 會遇到幾艘客輪 難見度: ナムム

難易度:★☆☆

某一海運公司以安全準時著稱。每個旅行社和物流公司都願意跟它合作,覺得放心而且安全。

海運公司每天上午都有一艘客輪從香港出發開往拉斯維加斯,並且在同一時間公司都有一艘客輪從拉斯維加斯出發開往香港。每艘客輪無論是從香港開往拉斯維加斯還是從拉斯維加斯開往香港,都需要走7天7夜,那麼,如果說上午從香港出發的客輪,將會遇到幾艘從對面開過來的同一公司的客輪?

42. 埃及金字塔有多高

難易度:★★★

解答:115頁

解答:114頁

埃及金字塔是世界七大奇蹟之一,跟中國的 秦始皇兵馬俑地下軍陣和萬里長城一樣,它們都是 那個時代的人民智慧和汗水的結晶。相比現在的建 築,它們的身上有太多的謎等待我們去發掘。

埃及金字塔是埃及古代奴隸社會的方錐形帝王 陵墓。 在埃及數量眾多的金字塔中, 要數胡夫金字 塔(胡夫,是古埃及的國王即法老之一)最高也最 為出名。它的底邊長230.6公尺,由230萬塊重達2.5 噸的巨石堆砌而成,它佔地53,900平方公尺。塔內 有走廊、階梯、廳室及各種貴重裝飾品,全部工程 歷時30餘年。吸引人們的不僅僅是它那華麗的外表 和裝飾,幾個世紀以來,吸引著人們的還有它身上 那些眾多的謎。

在古代埃及,金字塔是梯形分層的,因此又稱 作層級金字塔。可是,人們沒法測量出胡夫金字塔 的高度,因為金字塔塔身是斜的。該怎麼測量出它 的高度呢?後來一位數學家解決了這個難題。你能 猜到他是怎麽做的嗎?

解答: 115頁

鄰居王大媽是個很會算計的人, 日子過得很精

細,買點什麼東西都要好好算計一番,覺得合適了 才買。

狺天,到了每月一次的大集了,集上的東西都 很便官實惠。王大媽一大早就趕著去趕集,生怕晚 了便官的東西賣沒了。王大媽在集市上逛了一圈, 冒齊了家裡要用的才往回走。在路上王大媽發現有 一家新開張的鞋店,店裡的鞋品種很多而且很漂 京。王大媽試穿了一雙,覺得很舒服,但王大媽環 是很關注鞋子的價錢,於是精心地挑了兩雙鞋後問 多少錢?店舖的夥計說:「大媽真是好眼光,這種 鞋是我們店最好的鞋,而且今天本店開張大吉,只 收半價。,大媽聽了很高興,覺得很合質。剛要掏 錢,但她又仔細想想說:「既然是半價,那我買你 兩雙鞋,然後再把一雙鞋合成一半的價錢退給你, 這樣我就不用再給你錢了。, 夥計想了一下, 沒有 答應。你知道是為什麼嗎?

44. 壞天平問題 難易度: ★☆☆

解答:116頁

有一隻不正常的天平,它兩端的臂不一樣長,

但是兩隻秤盤的不同重量可以使天平保持平衡。

當把3個砝碼放在右邊的秤盤上,把8個桔子放 在左邊的秤盤上,天平可以保持平衡。如果把1個結 子放在右邊的秤盤上,把6個砝碼放在左邊的秤盤 上,天平也可以保持平衡。已知每個砝碼的重量是 100克。那麼1個桔子的真正重量是多少?

45. 小米、大米和玉米重多少難易度:★★☆

解答:116頁

大家知道農民伯伯種地收穫的糧食都去哪了 嗎?農民伯伯每年收穫莊稼之後,就把一部分糧食 儲存起來,玉米放在圓柱形的食裡,麥子麼成麵粉 儲存起來。留著下一年賣錢或者自己家用。而另一 部分就被農民伯伯賣給糧食收購站,收購站再把糧 食加工,賣給我們。所以我們吃的糧食都是農民伯 伯用汗水澆灌出來的。

這天,一位農民伯伯推著3袋糧食來到糧食收 購站。大米、小米和玉米分別裝在這3只袋子裡。但 是農民伯伯來之前沒有把這些糧食過秤,只知道每 袋糧食的重量都在35斤到40斤之間。而糧食收購站 沒有低重量的秤,只有一台最少秤50斤的磅秤,那麼,要想秤出小米、大米和玉米各重多少斤,最多需要秤幾次呢?

46. 賣雞蛋 難易度: ★★☆

解答:117頁

從前,兩個農婦住鄰居,他們的男人每天出去做生意,於是這兩個農婦就常常在一起做做手工, 聊聊家常。

這天,是趕集的日子。兩個農婦相約一起去趕集,但是他們的丈夫沒有給他們留下錢。兩個農婦很想去集市上買一些生活用品,於是,他們準備把自家的雞蛋拿出來賣了換錢。

這兩個農婦一共帶100個雞蛋去集市上賣。她們兩人的雞蛋一個帶的多,一個帶的少,但是當他們賣完算帳的時候發現竟然賣了同樣的錢。帶的雞蛋少的農婦對另一個說:「如果我有你那麼多的雞蛋,我能賣15元。」另一個農婦很納悶地說:「如果我只有你那麼多雞蛋,只能賣6元。」那麼,你知道他們兩人各帶了多少雞蛋嗎?

47. 雞兔同籠
→ 難易度: ★★☆

一天,爺爺帶小明去鄉下玩兒。小明看到有一 家人將小雞和小兔關在一個籠子裡。爺爺問小明: 「小明,你數數小雞和小兔一共多少隻?」小明數 了數,一共36隻。爺爺又問小明:「那你看它們一 共有多少隻腳呢?,小明數了數,雞腳、兔腳一共 100隻。請問小朋友,小雞、小兔各有多少隻呢?

48. 巧秤藥粉 難易度:★☆☆

解答:117百

解答:117百

在化學實驗課上,同學們需要從一瓶70g的藥粉 中取出5g來做實驗。而化學老師故意只給他們一架 天平和一隻20g的砝碼。你知道該如何取得嫡量的藥 粉嗎?

解答:118頁

到學期末了,學校決定給三好學生頒發獎品。 負責採購的老師到文具店來買獎品。售貨員向老師 推薦了鉛筆、鋼筆、橡皮和圓珠筆等物品。老師發 現2枝圓珠筆和一塊橡皮是3元;4枝鋼筆和一塊橡 皮是2元;3枝鉛筆和1枝鋼筆再加上一塊橡皮是1.4 元。請問,如果老師各種文具都買一種加在一起要 多少錢?

50. 數學家的一生 難易度:★★★

小麗是一個愛學習的好孩子,尤其喜歡學數學。一天在家看書,鄰居小剛來找她,說有一件有趣的事要告訴她。小剛說他在書上看到了一件有趣的事,一位數學家把他的一生寫在墓碑上,而且描述成一道有意思的數學題。小剛想了半天百思不得其解,於是就來請教小麗。墓碑上是這樣敍述的:親愛的朋友們,這是我一生的經歷,如果您對數學感興趣的話不妨來算一算我的年齡。我生命的前1/7是快樂的童年,過完童年,我花了1/4的生命來鑽研學問。在這之後,我又結了婚。在婚後5年,我有了

解答:118頁

一個兒子,我當時感到非常幸福。可惜我的孩子在 世上的光陰僅僅有我的一半。兒子死後,我在憂傷 中度過了4年,接著也結束了我的一生。

請問小朋友,你可以算算這位數學家活了多少 年嗎?

51. 魚有多少條 難易度: ★★☆

解答:119百

小白的爸爸很喜歡養魚,尤其是熱帶魚。這一 天,爸爸把小白叫到魚缸前,笑著對小白說:「兒 子,你看熱帶魚好看嗎?」小白説好看,並問爸爸 魚缸裡都是什麼魚?爸爸說,魚缸裡一共有兩種 魚,有好看的五彩神仙魚,還有虎皮魚。爸爸臨時 給小白出了一道數學題。爸爸說,現在魚缸裡兩種 魚的數目相乘的積數在鏡子裡一照,正好是兩種魚 的總和。問小白狺兩種魚各有多少條?

解答:119百

今天是玲玲的生日,姑姑來給玲玲過生日的時候給她買了一個大生日蛋糕,玲玲可高興了。但是姑姑卻說:「玲玲,姑姑今天送給你這個生日蛋糕,但是你要做一道數學題。做對了才能夠吃蛋糕哦。」姑姑說讓玲玲來切蛋糕。要求是:切1刀可以把蛋糕切成2塊,第2刀與第1刀相交切可以切成4塊,第3刀最多可以切成7塊。問經過6次這樣呈直線的切割,最多可以把蛋糕切成多少塊?

小朋友,你知道可以切成多少塊嗎?快來幫幫 玲玲吧!

53. 數學王國的故事

難易度:★★☆

在數學的王國裡,數字都是有生命的。這天, 1和3在這裡就玩上了。1說:「我最大,只有我在第一0才有意義,否則,他們什麼都不是!」看到1這個樣子3很不服氣。3說:「我是3,我比你大!我的數比你的都大!」正在它們吵得不可開交的時候,一個聲音說:「別吵了,你們都說自己大,那你們比一下吧!」這下大家都不吵了,都看著這個小不

解答: 120頁

點。小不點說:「我來計時,你們用5個1和5個3組 成兩道最簡單的算式,使其答案都等於100。誰的時 間短就算誰贏! 大家都同意狺倜比法。於是,1和 3都請來了加、減、乘、除號兒幫忙。

請問,你可以用5個1和5個3組成兩猶最簡單的 算式,使其答案都等於100嗎?知道的話寫出來吧!

解答: 120頁

54. 奇怪的手錶 難易度:★☆☆

一天,老師帶小朋友們去科技館參觀。科技館 裡新奇的東西可多了。在數學館裡小朋友們發現了 兩隻奇怪的手錶。一隻表每小時要走慢2分鐘,而另 一隻手錶每小時卻要走快1分鐘。帶隊的老師問小朋 友們「小朋友們,你們誰能告訴老師, 狺兩隻奇怪 的手錶什麼時候走得快的那一隻手錶要比走得慢的 那隻手錶整整超前了1個小時?,有聰明的小朋友很 快就説出了答案。老師笑著點了點頭。請問,你知 道嗎?

55. 我的兄弟姐妹 難易度:★★☆

解答:120百

元日時大家庭聚會, 露露的小弟弟小霖數了一 下自己兄弟姐妹的人數,發現自己的兄弟比姐妹多1 人。那麼, 霆霆的兄弟比她的姐妹多幾人?

56. 物理課上的故事 難易度:★★★

解答:121頁

解答:121頁

狺節物理課老師講的是天平。先認識一下天平 的砝碼。老師拿來了1克、2克、4克、8克、16克的 砝碼各一個。認識完砝碼後,老師問大家:「學習 了砝碼, 也知道了他們的重量。那麼, 稱量時, 砝 碼只能放在天平的一端,用狺五種砝碼可以稱出幾 種不同的重量呢?,

57. 誰的數最大 難易度:★★☆

055

這天小紅學習了數學中的平方運**笆**。回到家裡 她問媽媽:「媽媽,我們來比賽好嗎?」媽媽問: 「怎麼比呢?」小紅説我們用1、2、3來做運算,可 以做任何運算,最後看誰的數最大!

媽媽想了想寫出了一個數。看著小紅皺眉頭 的樣子媽媽提醒小紅:「你今天數學學的什麼?.. 經媽媽一提醒,小紅想起來了,她笑了笑在紙上寫 下了一個數。母女俩笑了,原來她們俩寫的數一樣 大1

小朋友,你猜她們寫的是什麼數呢?

58. 扎針問題 難易度: ★★★

解答:121百

某學校開學,為學生做了全面檢查,其中包括 化驗肝功能, 透過驗血後分析的情況來決定每一個 人需要注射幾針乙肝疫苗。結果出來後,班長做了 統計,發現全班45人中,有16%的人需要注射兩針, 另外有68%的人需要注射一針,其餘的人不用注射 乙、肝疫苗。那麼你知道醫院應為這個班準備多少支 注射劑嗎?

59. 誰是傑米的兒子

難易度:★☆☆ 解答:122頁

今天是週末,天氣晴朗。傑米和吉米各自帶著 他們的一個兒子去釣魚。他們每個人都興致勃勃, 準備在釣魚場裡大顯身手。

經過一天的比賽,最終結果是:傑米釣的魚條數的個位數字是2。他兒子釣的魚條數的個位數字是3;吉米釣的魚條數的個位數字也是3,他的兒子所釣的魚條數的個位數字是4。而他們所釣魚的和是某個數的平方。

現在你能知道傑米的兒子是誰了嗎?

60. 怎樣排隊 難易度: ★★☆

上課了,數學老師走進教室,告訴大家今天的數學課在室外上,大家到室外集合。老師説:「大家分成幾組,每個組10個小朋友。」小朋友們迅速地進行了分組,按照老師的要求每組10人。老師又說:「現在你們來自己排列,要10個人站成5排,並

解答: 123頁

目要每排4個小朋友。你們想想要怎麼站呢?, 這下 可難壞了大家。10個人站成5排,按照除法運算,每 排只能站2個人,老師怎麼要求站4個人呢?請問, 你會排列嗎?怎麼才能站成老師要求的那樣呢?

解答: 123頁

有一個可愛的寶寶,兩天前是2歲,今天是3 歲,今年過生日的時候就有4歲了,而明年過生日時 將是5歲。

這樣的情況可能在現實中發生嗎?如果可能的 話,寶寶的生日是幾月幾號呢?

62. 典典分糖 難易度: ★★☆

解答: 123百

典典生病了,一天都沒有去上學。正當典典 在屋裡休息的時候,媽媽進來了,說:「典典,你 看誰來了?,典典一看是同學們來看她了,她高興 極了。忙叫媽媽給同學們拿好吃的東西,並且把自己珍藏了很久的糖果拿出來分給同學們吃。可是分來分去,典典很為難。因為如果每人分5顆那還少3顆,如果每人分4顆就還剩3顆,而典典想把糖都分給大家。

那麼,小朋友,你知道典典家來了多少個同學,她自己又有多少顆糖要分嗎?快來幫她解圍吧!

63. 物物交換 難易度: ★★★

解答:124頁

A、B、C三個人打算交換文具。

A對B説:「我用6個本換你1支鋼筆,那麼你的 文具數將是我所有文具數的2倍。」

B對C説:「我用4個本換你1支圓珠筆,那麼你的文具數將是我的6倍。」

C對A説:「我用14支鉛筆換你1支鋼筆,那麼你的文具數將是我的3倍。」

你能説出他們三人各有多少文具嗎?

解答: 125頁

數字是數學世界裡的基本元素,每個數字都是一個小精靈。這不,1至9這九個數今天湊到了一起,大家你一言我一語地聊了起來。數字「4」說話了:「我們兄弟幾個難得今天湊到一起,不如我們來做遊戲吧!」其他人聽了「4」的提議紛紛表示贊同,可是做什麼遊戲呢?大家又不知道了!正在它們都為難的時候,「8」說:「不如這樣吧,我們一共9個人,我們就用這9個數字組成三個算式,每個數字只能用一次,但最後大家都能被用上,而且只允許邀請加號和乘號來參加。看看能不能列出這樣的式子來!」聽了「8」的話大家表示同意,都躍躍欲試。於是他們請來了加號姐姐和乘號妹妹,大家就開始想怎麼組式子了。

小朋友,你能組成上面「8」説的三個式子嗎? 寫寫看吧!

65. 數學日曆 ※早度:★★本

解答: 125頁

小朋友,你們家裡有日曆嗎?那你知道可以拿 日曆來做數學題嗎?

日曆上的日期都是一個個單獨的數字,它們都是由0至9這10個數字組成的。你知道它們除了可以告訴我們每天的日期之外,還有什麼用途嗎?我們可以用它們來做算術,不管是加法還是減法,都可以。

下面請小朋友們來做一個遊戲,就是在日曆 上連續撕掉9張,使這9張上的日期數相加是54。 請問,撕的第一張日曆是幾號?最後一張又是幾號 呢?想一想,怎麼撕呢?

66. 幾根蠟燭 難易度:★☆☆

一天,媽媽在和寶寶玩遊戲。媽媽拿著寫有數字和拼音的卡片給寶寶,讓他來念。寶寶很聰明,媽媽教過一遍他就能記住。媽媽說:「寶寶,我們玩別的吧!」寶寶忙問媽媽玩什麼?媽媽說:「我給你出一道題,看你能不能馬上答上來!」寶寶說:「好啊!」

解答: 125頁

媽媽説:「假如現在外面在下雨,風很大,把 電線桿吹倒了,屋裡停電了。我們開始點蠟燭,— 共點了8根蠟燭,可是我們忘記關窗子了, 風把蠟燭 都吹滅了。第一次吹滅了3根,第2次又吹滅了2根。 等把窗戶關上之後就再也沒有吹滅過蠟燭了。寶寶 你說,最後能剩下幾根蠟燭呢?」寶寶想了想說了 一個數,媽媽笑著搖了搖頭。

小朋友,你説最後還能剩下幾根蠟燭呢?

67. 水鄉烏鎮 難易度:★★☆

解答: 126頁

烏鎮是中國江南一座美麗的水鄉。小李乘坐烏 鎮特有的小船順流而上欣賞沿途風光。在诱過一座 橋的時候,他的帽子不慎掉在河水中順流漂走。由 於沉浸在優美的風光之中,等他發覺時已經過了3分 鐘。於是他立即讓小船掉頭,順流追趕帽子。當他 追上帽子的時候,距離那座橋正好300公尺。

請問:河水的流涑是多少?

一天,小明放學回到家告訴媽媽,他今天學 了數學裡的四則運算。媽媽很高興,一邊做飯一 邊誇獎小明。在一旁幫媽媽做飯的爸爸聽到了就問 小明:「四則運算學了,那你現在能做題了嗎?」 小明不以為然地説「當然可以了!,爸爸又說: 「那好!我來給你出一道數學題,考考你今天學的 知識,看你是不是真正地學會了四則運算。」於是 爸爸連著出了幾道混合運算的題目都沒有把小明難 住,爸爸覺得很高興,因為他的兒子很聰明。爸爸 想了想,又説:「兒子,你按照9、8、7、6、5、 4、3、2、1的順序,在信9個數字的每兩個數字之間 適當地添加上十、一、×、一等運算符號,列出一 道算式,使答案都等於100。看你能列出幾種式子 呢?, 這下可把小明難住了, 要用9個數字, 而且加 減乘除都要用,最後還要等於100。小明發愁了,在 紙上算來算去,怎麼算都不對。小朋友,你會做這 道運算題嗎?快來幫幫小明吧!

解答: 127頁

解答: 127百

學校裡要準備數學趣味競賽,五年級的寧寧和 **蘭蘭都想參加。她們兩個人都報了名。寧寧和蘭蘭** 是鄰居,又是很要好的朋友,所以每天下課後兩個 人都要到一起來準備競賽的事。有時寧寧給蘭蘭出 一些計算題,有時蘭蘭給寧寧出題。這一天,蘭蘭 拿來了一道題問寧寧,説她自己算不出來,讓寧寧 幫忙算一下。寧寧看了一下,題目是狺樣的:小朋 友,有一個奇怪的三位數,減去7後正好被7除盡; 减去8後正好被8除盡;减去9後正好被9除盡。你知 道這個三位數是多少嗎? 寧寧想了想就開始埋頭算 起來,一會兒她就算出來了。小朋友,你也來算一 算吧, 這個奇怪的三位數到底是多少呢?

解答: 127百

小紅、小亮姐弟兩個和小王、小剛是好朋友, 他們四個常常在一起玩。

今天是调末,於是小紅、小亮來找小王、小剛 玩。來的時候,小王和小剛正在玩撲克牌,小紅和 小亮説也要一起玩。他們四個人就玩起了撲克牌。 他們四個人一共抽了9張牌,每人抓了2張,環剩下1 張。現在我們知道,小紅抓的2張牌之和是10:小亮 抓的2張牌之差是1:小王抓的2張牌之積是24:小剛 抓的2張牌之商卻是3。

請問小朋友,如果這9張牌是1至9幾個數字,你 能猜出他們四個手裡各是什麼牌嗎?剩下的又是哪 張牌呢?

71. 剪刀、石頭、布 難易度:★★☆

解答: 128百

成成特別喜歡跟爸爸玩,因為爸爸總能在每次 玩的時候教成成新的數學運算。

這天,成成又在和爸爸玩剪刀、石頭、布的 游戲。爸爸每次都能贏成成,成成很不服氣,決心 一定要贏爸爸一次。玩了一會兒,成成贏了爸爸, 但可以看出來,爸爸在讓著自己。成成不滿意,要 和爸爸玩兒其他的遊戲, 還要爸爸教他一個新遊 戲。爸爸想了想,問成成:「兒子,爸爸教你一個新遊戲。你記住了,這個遊戲要兩隻手一起出,而且咱們兩個人出的相同拳法不能連續出2次,連續出10次才能決定勝負。」成成說:「好的,我聽明白了。」於是,父子倆就玩了起來,可是這次成成還是總輸。成成嘟起了小嘴,不高興了。說:「爸爸,你怎麼一直贏啊?我怎麼就不行呢?」爸爸笑了笑,說:「兒子,這裡面是有規律的,你仔細想想。」

成成和爸爸玩的遊戲你會嗎?那麼,爸爸怎麼 能做到總贏呢?

72. 兩姐妹的遊戲 難易度:★☆☆

解答: 128頁

蘭蘭和盈盈是兩姐妹,她們都很聰明可愛,而 且她們都喜歡數學計算,每次她們都會編些數學遊 戲,然後大家一起猜。

這一天,兩姐妹放學湊到一起又玩起來了。玩 著玩著她們就覺得無聊了。於是蘭蘭説:「妹妹, 我們來數數吧!」盈盈疑惑地問:「怎麼説呢?」 蘭蘭説:「我們從1到10中説出各自喜歡的數, 把每次我們說的數相加,最後再求出總和。總和達 到或者超過100的就算輸。」

盈盈覺得很有意思,就說:「好啊!」開始玩了,姐姐總是贏妹妹,妹妹很不高興,但又說不出什麼方法能贏過姐姐。後來,妹妹拉著姐姐一定要姐姐告訴贏的方法。小朋友,你仔細想一想,蘭蘭是用什麼方法贏過妹妹的呢?

73. 時間問題 難易度:★★☆

歡歡和樂樂姐弟兩人放暑假了。媽媽給他們兩個人安排好了計劃,既讓姐弟兩個玩得很充實,同時也有學習的時間。

今天是週末,他們兩個人的叔叔休息,於是姐弟兩個準備去叔叔家玩。臨走前媽媽規定他們要在下午4點鐘之前回家。

姐弟兩個來到了叔叔家,叔叔嬸嬸很熱情地 招待他們兩個,他們在叔叔家玩得很高興。吃過午 飯,樂樂跟姐姐説要計算好回家的時間,省得回家

解答: 128頁

晚了媽媽著急。可是歡歡一看叔叔家的掛鐘發現表 已經停了。叔叔説可能是電池沒電了,給掛鐘換上 電池就行了。但是換上電池後時間還是不對。於是 叔叔説去附近的超市給他們買零食順便去看看準確 時間。

叔叔走著到了附近的超市,花了大約半個小時時間給歡歡和樂樂買了點零食,並在離開超市時看了一眼時間。回家之後,叔叔趕緊把掛鐘的時間調準。樂樂很奇怪,叔叔怎麼確定時間啊?叔叔笑了:「因為我去的時候和回來的時候走的快慢一樣而且是走的同一條路啊!」樂樂還是不明白,但是他看見那麼多好吃的就把這個問題抛在腦後了。回家的路上,樂樂又想起這個問題,於是讓姐姐給解答。姐姐很神秘地說:「你那麼聰明肯定明白的,要好好動動腦筋。」如果你是樂樂,那麼你應該怎麼考慮這個問題呢?

74. 烤燒餅 難易度:★★★

汪汪家附近有一家賣早點的。汪汪的爺爺每

解答: 129百

天早上都會去那兒給汪汪買剛出爐的燒餅。汪汪可 喜歡吃那裡的燒餅了,又脆又香,汪汪一下能吃兩 個。

今天汪汪起床早,於是爺爺帶他一起去買早點。汪汪看見烤爐覺得很稀奇,因為跟家裡的烤箱不一樣。爺爺告訴他那是老式的烤爐,這樣烤出來的燒餅比別的烤箱烤出來的好吃。汪汪看見烤爐兩邊有兩個抽屜,每次能烤兩個燒餅,一個抽屜烤一個,而且一次只能烤一面,賣早點的叔叔要時不時地打開抽屜翻轉。

這時,叔叔放進一個壓好的燒餅,汪汪發現放 進一個燒餅要3秒鐘,取出一個燒餅要3秒鐘,翻轉 要3秒鐘,而且這些都要雙手進行,因此不能同時放 取或同時翻轉兩個燒餅。

當放進取出或翻轉一個燒餅時,不能給另一個 燒餅抹油。燒餅烤一面要30秒,一個燒餅抹油要12 秒。每一個燒餅只在一面抹油,烤過的面才能抹。 一個燒餅烤過一面,抹上油再送入烤爐烤另一面。 汪汪看的眼花繚亂,覺得很有意思。

買完早點,爺爺在回家的路上問汪汪:「假 設烤爐已預熱,那麼多長時間燒餅才能烤好並抹上 油?」汪汪想了想剛才烤燒餅的全過程,給了爺爺 一個滿意的回答。但是爺爺又問:「這個過程所用 的時間能減少嗎?」這下把汪汪難住了,你知道該 怎麽做嗎?

解答: 129頁

小張失業了,現在的工作很難找,於是小張只 能選擇去幫別人貼小廣告。小張負責的地區有2005 根電線桿,它們都是等距離排列的,每兩根之間的 距離稱為「桿距」。這天,小張領到了他的第一筆 生意,給一家小診所貼廣告。診所給了小張2005張 廣告,讓他貼在他所負責的地區的每根電線桿上。

因為小張所得的報酬是按他走過的「桿距」計 算的,計費桿距計算的規則是:從他任意撰定某根 電線桿貼上第一張廣告算起,到他貼上最後一張廣 告為止。如果中間有折扳點,必須在某根電線桿處 折返, 折返處的電線桿上要貼廣告。那麼他應該想 一種什麼樣的走法,才能使他走過的計費「桿距」 最多,從而得到的報酬也最多。你能幫他列出N根電 線桿時計費桿距的最大值的公式並證明它嗎?

76. 轉動的距離 難易度:★★★

解答:131頁

一天,上數學課了。老師拿著兩個圓環進了 教室,同學們正不知道是怎麼回事兒的時候,老師 說話了:「同學們,今天我們學習的是數學中的周 長。」説完在黑板上寫下了「周長」二字。接著老 師講解什麼是周長,周長都和哪些要素有關,以及 如何求周長?同學們認真地聽講,認真地記筆記。 老師講到周長和圓的半徑直徑有關,又講了如何透 過半徑直徑算周長。

「這是兩個圓環,半徑分別是1分公尺和2分公尺,如果小圓環在大圓環的裡面轉的話它自身需要轉幾圈?如果在外面轉的話又要轉幾圈呢?你們來算一算。」

同學們按照老師剛才講過的計算周長的方法算 了起來。小朋友,你會做這道題嗎?

77. 毛毛熊 難易度:★☆☆

解答:131頁

毛毛非常喜歡毛毛熊,每天放學回到家都要拿 著毛毛熊,愛不釋手。為了讓毛毛高興,爸爸媽媽 決定每年在毛毛過生日的時候都送給她十二隻毛毛 熊玩具作為禮物。

毛毛一天天長大了,她屋子裡的毛毛熊也越來 越多了。有一天,家裡來了許多同學,大家看到她 的毛毛熊都很吃驚,說:「毛毛,你的毛毛熊真多 啊!」

「當然了,爸爸媽媽從我出生時起一到我生日 就給我送毛毛熊作為生日禮物,現在我已經有這麼 多各式各樣的毛毛熊玩具了。」

「不知道你一共有多少隻呢?我們給你數一數吧!」

「好啊!」同學們就數了起來,天啊,一共有 276隻各式各樣的毛毛熊呢,真多呀!

小朋友們,你們算算毛毛今年多大才能擁有這麼多的毛毛熊呢?

78. 運動服上的號碼

離易度:★☆☆ 解答:131頁

小小要參加學校的運動會了, 全家可高興了, 小小每天放學環要練習跑步、跳遠。

終於迎來了學校運動會。小小可高興了,因為 她每天練習特別用功,就等著在運動會上一展身手 呢!小小的出色表現使她在學校的運動會上拿了兩 個第一名,她也為集體贏得了榮譽。

小小參加完跑步、跳遠後就沒有自己的項目 了,她回班裡休息的時候,同學們都鼓掌向她表示 祝賀呢!小小高興極了。這時同桌走過來説:「小 小,你太厲害了,跑步和跳遠都拿了第一名。快說 説你是怎麼練習的啊?」説著還玩起了小小的運動 服上的號碼。她一邊說一邊問旁邊的同學:「我來 考考你吧!小小的運動服上的號碼是4位數,如果把 它倒過來看還是4位數,但是比之前的要多7875,你 猜,小小運動服上的號碼是什麼?..

小朋友,你能猜出小小運動服上的號碼是什麼 嗎?來幫幫這位同學吧!

79. 打了幾隻兔子 難易度:★☆☆

073

解答: 132頁

在山裡,一到冬天獵人就要出動去山裡打野 味兒了,一方面打的兔子的毛可以賣錢,另外環 可以給孩子們弄些肉回來。這一天,獵人張三準備 去山上打野味兒,妻子早早就起床來給他準備要帶 的東西。張三在孩子們盼望的眼神中出發了。等到 天黑時,張三回來了。妻子上前問他今天打了多少 獵物?張三想難為一下妻子,就慢條斯理地説道: 「打了6隻沒頭的,8隻半個的,9隻沒有尾巴的。」 聰明的妻子馬上就明白他打了幾隻。小朋友們,你 知道嗎?

80. 山羊與白菜 難易度:★★☆

解答: 132頁

南南家養了好多售小羊, 狺些小羊特別可愛, 從媽媽的肚子裡出來以後,過幾天它們就能獨立進 食了。每天南南放學回到家都要到後山上去給小羊 割草。你別看它們個子不大,可飯量可不小!它們 要是在後山上玩兒累了,晚上回到媽媽身邊的時候 就能吃掉好多草呢!

一天,南南又像往常一樣給小羊們割回了草。

媽媽看著就問南南:「南南,媽媽來給你出一道算術題吧,看你會不會。」南南説:「好啊!」媽媽想了想就說:「如果3隻小羊在6分鐘內吃掉3捆草,那麼一隻半的小羊吃掉一捆半的草需要多長時間?南南你知道嗎?」南南想了想高興地說: '3分鐘!」媽媽搖搖頭說不對!

小朋友,南南的回答為什麼不對呢?你覺得正確答案是什麼呢?

81. 面積比 難易度: ★★★

明明上中學了,他的數學成績一直很好。可是,到了二年級的時候學校新開了一門幾何課,和以往的算術課不太一樣。幾何課上老師都在黑板上畫很多幾何圖形,明明每次都被這些幾何圖形弄得頭暈眼花的。結果,在期末考試中明明在班級裡的排名下降了。他為此很苦惱,對幾何課也失去了興趣。一天,正當明明在為一道幾何題撓頭的時候,表姐來了,看到明明難受的樣子就上前去問他:「你怎麼了?什麼問題把我們的小天才給難住了

解答: 132頁

呢?,明明把作業本子推到表姐的面前,表姐一 看,原來是一道幾何題啊,題目是這樣的:

在一個正三角形中內接一個圓,圓內又內接一 個正三角形。請問:外面的大三角形和裡面的小三 角形的面積比是多少?

表姐看完笑了笑,就給明明在紙上重新畫了一 個圖,把題目中給的條件都用上了。明明一看,就 笑了。馬上就知道了答案,沒有計算。

你知道表姐給明明畫了一個什麼樣的圖嗎?你 會解這道幾何題嗎?

82. 用多少時間 難易度: ★★★

解答: 133百

改革開放了,農村也發生了新變化。小華家 正準備挖一個蓄糞池,利用人和牲畜的糞便產生 的沼氣來做飯、照明。星期天,小華沒有去上學, 在家裡看大人們挖狺個蓄糞池。爸爸説狺個池子要 挖得大些, 這樣可以產生更多的沼氣。爸爸招來了 很多叔叔一起來挖池子。大家齊心合力挖了一天才 按好這個大池子。晚上爸爸把小華叫到身邊問他:

「你知道沼氣是怎麼產生的嗎?」小華搖搖頭。爸爸就把沼氣產生的過程給他講了一遍。最後,爸爸又說:「爸爸再給你出一道數學題,看看你會不會做這道題。」接著爸爸說:「今天來了11個叔叔,算上爸爸一共12個人挖這個池子,我們給家挖了一個,又給李爺爺家挖了一個大池子。如果挖1公尺長、1公尺寬、1公尺深的池子需要12個人幹2小時,那麼你算算,6個人挖一個長、寬、深是它兩倍的池子需要多少時間呢?」小華想了想就算出來了。小朋友,你知道小華是怎麼算得嗎?你會算這道題嗎?

83. 電話號碼 難易度: ★★☆

夢夢上小學了,以前她的家在小城的東城區, 因為爸爸換了工作,夢夢家要搬家了,要搬到另一 座城市去。到了新家,夢夢問爸爸家裡的電話號碼 是什麼?爸爸說:「我們家現在的電話號碼很好 記,是一個人的生日。」夢夢不知道爸爸說的這個 人是誰。爸爸又說:「這個新號碼是原來電話號碼

解答:133頁

的4倍,原來的號碼倒過來寫就是現在的新號碼!. 夢夢狺下知道了家裡的新號碼。你知道夢夢家 的新電話號碼了嗎?

84. 乘車 難易度: ★★☆

解答: 133百

達達上中學了,以前上小學的時候學校離家很 折,他自己走著去上學就行。現在達達上了中學, 學校離家也遠了。爸爸和媽媽説:「達達長大了, 是個小男子漢了,可以自己坐車去上學了。」為 此,媽媽給達達辦了一張乘車一卡桶,達達每天刷 卡卜學、放學。

一天, 達達在等公共汽車時, 碰到了小鄰居娜 娜。娜娜問達達做什麼車上學?達達説:「汽車和 電車都是每隔10分鐘就來一次,票價也一樣,只是 汽車開禍之後,隔2分鐘電車才來,再禍5分鐘下一 趟汽車又開過來。那你認為我坐哪一趟車更省事更 划算呢?,娜娜以為這是一道數學題呢!

丹丹上幼兒園了,幼兒園裡小朋友很多,大家在一起玩,還有老師,丹丹每天都很高興。這一天,奶奶接丹丹回家的路上問丹丹:「丹丹,今天在幼兒園裡玩什麼了?」

解答:133頁

丹丹説:「今天和小朋友一起溜滑梯。老師還叫我們數數了。奶奶,我都會從1數到100了!」看著她高興的樣子,奶奶也很高興。

「奶奶,今天老師留作業了。」 奶奶問老師留的什麼作業啊?

「摺紙。老師説要拿一張紙,先摺一下,再對摺一下,要連續摺5次。還讓我們數數這張紙一共有多少個小長方形?奶奶你知道嗎?」奶奶想了想說「我當然知道了!」「我不知道。我不會。」説著丹丹嘟起了小嘴。奶奶説:「好孫女,我們回家,到家奶奶教你。」聽了奶奶的話丹丹才高興起來,拉著奶奶的手回家了。

你會做今天老師留的作業嗎?摺完有多少個小 長方形呢?

86. 喝咖啡 → 難易度: ★★☆

難易度:★★☆ 解答:134頁

蘭蘭7歲了,已經上小學1年級了。第1學期考試蘭蘭就考了班級第1名。媽媽決定帶蘭蘭去肯德基吃快餐。蘭蘭好高興。肯德基裡面有很多小朋友,像蘭蘭這麼大的這一天就有好幾個,她們一起溜滑梯,一起玩大輪船。媽媽看著蘭蘭,自己坐在一邊喝咖啡。蘭蘭玩了好長時間,玩了一身汗回到媽媽身邊。她吃著媽媽給她買的漢堡,喝著可樂。媽媽問蘭蘭:「今天高興嗎?」蘭蘭說:「今天最高興了。」媽媽說:「媽媽剛才要了1杯咖啡喝到一半的時候去阿姨那兒加了白開水,又到一半時又加了開水,這樣重複了兩次。你説媽媽喝了幾杯咖啡呢?」

聰明的蘭蘭一下子就説出來了。你知道蘭蘭的 媽媽一共喝了幾杯咖啡嗎?

87. 寵物狗淘淘

難易度:★★★

解答: 134頁

吉米和他的寵物狗淘淘住在澳大利亞一個特別 大的牧場裡。淘淘是牧場裡的看家狗。淘淘特別活 潑,特別喜歡主人帶牠出去散步,每次牠都會跑的 很遠,很快。

每星期吉米都會帶著他的狗出去散幾次步,他們通常會走的很遠。一天早上吉米帶著淘淘從牧場出發,小狗淘淘興奮地邊跑邊叫,一會在主人腳邊轉圈,一會又跑去前方等待主人。他們的速度保持不變,以恆定的每小時4英里的速度走了10英里。然後他們順原路返回。吉米在返程的時候沒有牽著淘淘以每小時9英里的速度獨自向牧場跑去。當牠到達牧場後,又轉身跑向牠的主人,這時吉米仍以每小時4英里的速度向前行走。當淘淘遇到牠的主人後,再一次回頭飛奔向牧場,並保持著每小時9英里的速度。淘淘一直如此重複地奔跑著,一直跑到吉米回到牧場。淘淘跟吉米一起進門。

在整個返回路程中,淘淘和吉米各自的速度保持不變,分別為每小時9英里和每小時4英里。那麼你能算出從返程開始一直到淘淘和牠的主人一起進入牧場的整個過程中小狗淘淘一共跑了多少路程嗎?

解答: 134百

你知道養一頭牛需要耗費多少草嗎?你知道牛 與草之間存在著什麼樣的關係嗎?著名物理學家牛 頓把牛與草的關係做成了數學題,清楚地展示了牛 與草之間的數學關係。牛頓在他的《普通代數學》 一書中提出了下列問題:三個牧場,分別是3公頃、 10公頃和24公頃。這三個牧場種草的條件完全相 同,種草的方法和生長狀況也相同。在第一個牧場 裡有12頭牛飼養了4周;第一個牧場,有21頭牛飼養 了9周,狺時前兩個牧場的草全部吃光了,不得不停 用。問第三個牧場18周內能飼養幾頭牛?

解答: 135頁

魔術世界充滿了神秘,誰都想探知其中的奧 妙。不過,這其中的奧妙也許只有魔術師才知道 吧?我們無法解釋。魔術師也不會都解釋給我們 聽,因為那是他們的世界,作為旁觀者,我們只能 看著表面的神奇感歎了。不過今天我可以為大家揭 密一個神奇的硬幣魔術。

最美妙的硬幣魔術常常被解釋成超感官的感知。其實它實際上是數學中的奇偶概念的一個例子。魔術師讓某個人在桌子上擲一把健幣,快速看一下結果,然後轉過身去,讓這個人隨機將一對對硬幣翻個面一隨便他想翻幾對,然後要求這個人遮住其中一枚硬幣。

當魔術師轉回身來,他可以立刻説出被遮住的 硬幣是正面還是反正。你知道這是怎麼回事嗎?

90. 最後一個活著的人 難見度: ★★★

難易度:★★★ 解答:136頁

古羅馬的角鬥場在世界十分著名。它不僅是古 羅馬帝國的象徵,是勇氣的象徵,更是血腥和殘忍 的象徵。

在角鬥場上,有角鬥士與角鬥士的對戰,也可 以說是人與人的對戰;有獸與獸的對戰;也有人與 獸的對戰。當人或者是獸在角鬥場中央浴血奮戰的 時候,他們的觀眾是統治階級,統治階級用這種血 脾的手段滿足自己的眼睛,他們不顧角鬥場上人或 者獸的牛與死,只關注著那場戰爭的勝與敗。

在角鬥場上賺扎的不僅僅有角鬥十和動物, 環有即將處決的罪犯。古羅馬的皇帝把要處決的罪 犯送淮角鬥場,讓他們在跟野獸角鬥的過程中要麼 放棄自己的生命被野獸吃掉,要麼拼盡全力把野獸 打死。當然,大多數的罪犯都會被野獸吃掉,因為 皇帝放淮角鬥場的野獸是獅子,沒有誰能打得過獅 平。

今天又到了皇帝處決罪犯的日子,古羅馬的監 刑官今天的職責就是處決36個囚犯,讓他們被角鬥 場裡的獅子吃掉。獅子每天吃6個人,而囚犯中恰有 6個人讓監刑官恨之入骨,但監刑官又想表現得公正 無利。如果監刑官讓那些囚犯圍成圈,那他如何安 排這6個人的位置才能使他們都在第一天被獅子吃 掉。

91.1、2、3之謎 難易度:★★☆

小猴子樂樂在數學王國玩了很多天了,他不僅

解答: 136頁

受到了數學王國公民的熱情接待,而且還學到了很 多數學知識。他怎麼玩也玩不夠,因為在數學王國 裡每天都能看見新的事物,都能發現新的規律,還 能學到新的運算方法。

但是,小猴子樂樂的暑假結束了,必須要回去上學了。他依依不捨地跟導遊姐姐和新認識的數字朋友們道別。答應明年暑假再來游數學王國。導遊姐姐給他買來數碼火車的火車票,還買了好多紀念品請小猴子回去之後送給小朋友。火車來了,小猴子登上了火車。這時,1、2、3三個數字兄弟氣喘吁吁地跑了過來,原來他們是特地趕來送小猴子的,但是路上堵車耽誤了時間。

三個兄弟給小猴子帶來了水和零食給他路上吃。不僅如此,三個兄弟還給小猴子送來一道數學題,他們是要測試一下小猴子在數學王國到底學到了多少東西。題目是這樣的:用1、2、3這三個數碼表示的最大數字該是多少?小猴子想了半天,這時火車要開動了,於是三個兄弟請小猴子明天暑假再來玩,順便再告訴他們答案。小猴子會猜出答案嗎?那要明年才能知道了。但是,聰明的你是不是已經答出來了呢?

解答: 137頁

小朋友,作為孩子你知道爸爸媽媽的生日嗎? 你知道他們多少歲了嗎?每年我們過生日的時候, 爸爸媽媽都會給我們買生日禮物,買大生日蛋糕。 可是, 爸爸媽媽的生日呢? 有多少小朋友會記得或 者會知道呢?

今天回到家就問問爸爸媽媽的生日,然後悄悄 地記下來。等到了他們生日的那一天,即使你沒有 買禮物給他們,一句「媽媽生日快樂!」也會讓他 們很高興的。

今天我們就來做一道關於年齡的計算題吧!

假如華華的媽媽今年和華華相差26歲,4年後華 華媽媽的年齡正好是華華的3倍。小朋友,你能算出 來現在華華幾歲?華華媽媽多少歲嗎?

解答:137頁

我們知道中國有個説法是:貓有九條命。這個

事是不是真的呢?我也無從證明。但很多關於貓的 傳奇都是這麼說的。而且不僅僅在中國有這樣的說 法,古老的埃及王國也有這樣的傳說。

這是來自古埃及的一個問題,這個問題可以證明古埃及也有關於貓有九條命的傳說。問題是這樣的:一個貓媽媽已經度過了她9條命中的7條。而她的孩子中,一些已經度過了9條命中的6條,另一些則只度過了4條。這時,貓媽媽和她的小貓總共還剩下25條命,那麼,你能算出算上貓媽媽應該有幾隻貓嗎?

94. 一元消失了 難易度: ★★☆

公司派三個職員出差。到了目的地,他們先找 了家旅館投宿。

他們在旅館訂的是三人間,房費由三個人分攤。交錢時,他們每人交了10元,將30元交給服務員後,再由服務員交到會計那裡去。會計找回了他們5元。但服務員的素質很差,在中間私吞了2元,只還給他們3元。三個人不知道內情,於是把3元平

解答: 137百

分了。也就是説,他們每人付了9元房錢,一共是27 元。但是,27元再加上服務員私呑的2元,一共29 元,怎麽少了一元呢?這是哪裡出了問題?三個職 昌當然不會知道少了一元,因為他們不知道服務員 私吞了2元,那麽讓我們幫他們想想吧。

95. 椰子的數量 難易度:★★☆

解答: 138頁

美國作家本·阿姆斯·威廉姆斯於1926年10月 9日在《星期六晚報》上發表了一篇名為《椰子》 的故事。這不僅僅是個故事,同時也是一道深惑人 的數學題。故事的大意是乘有五個男人和一隻猴子 的船擱淺在一座島上。有一天,他們花了一整天的 時間採摘了一大堆椰子以備以後充飢。但是晚上, 其中某一個人醒來後覺得應該把他應得的一份拿出 來,於是他把整堆椰子分成五份,最後還剩一個。 他決定把這一個椰子分給猴子。然後他藏好他的一 份後再整理好椰子堆,回去睡覺了。

不久,又一個人醒了,並且產生了同樣的念 頭。但他不知道已經有人把椰子分走了。於是他把 椰堆分成五份,最後又恰巧剩一個分給猴子。他如 上整理好後也回去睡覺了。第三、四、五個人也重 複了同樣的過程。第二天早晨,當他們都醒後,把 剩下的椰子分成均等的五份,這次正巧分完一個椰 子也沒剩下。

那麼,你能猜出最開始他們採摘了多少個椰子?

96. 三角形的特點 難易度:★☆☆

解答:138頁

兩隻小豬在家門前玩遊戲,他們玩得很高興, 甚至忘記了太陽就快下山了。當太陽完全落下的時候,小豬媽媽回家了,他們圍著媽媽又蹦又跳,搶 著問媽媽給他們帶回來什麼好吃的零食。小豬們和 媽媽一起走進屋子,還爭論著媽媽買的什麼好吃 的。但是這次媽媽沒有直接拿出零食,因為她要考 考兩隻小豬最近學習是否認真。媽媽坐在沙發上, 拉著兩隻小豬的手說:「媽媽考考你們好不好,誰 答出來了就給誰好吃的。」兩隻小豬想了想,同意 了。於是媽媽問他們數學學到第幾章了,小豬說學 到了三角形了。媽媽說:「那我給你們出一道關於 三角形的問題吧。現在媽媽把一根長棍被斷成了3小 截短棍。不能測量短棍的長度,也不能同時拿起三 小截,你們有什麼好辦法能訊速判斷這3截短根是否 可以組成一個三角形呢?, 兩只小豬想了又想,不 知道該怎麼辦了。後來還是小豬哥哥最聰明,他只 用了其中兩根短棍就判斷出來了。你知道小豬哥哥 拿了哪兩根嗎?他又是怎樣判斷出來的呢?

97. 後天是禮拜幾

解答: 139頁

小舟在家專門靠寫作賺錢,每天他都會在電腦 前埋頭苦寫,忘記了時間,甚至每天過著黑白顛倒 的生活,如果沒有人提醒他吃飯,他連吃飯都想不 起來了。他的電腦上貼滿了提醒的字條,比如週一 去火重站接人, 狺檬他才能不忘記一些重要的事。

這天,他家的電話響了起來,小舟在電話響 了半天之後才聽見,是小舟禍夫的老同學打來的, 他激請小舟參加他的婚禮。小舟問他婚禮在哪天舉 行,老同學説在後天。小舟答應了。放下電話,小 舟突然發現,因為最近他沒有什麼特殊安排,所以他根本想不起來後天是禮拜,不知道是禮拜幾他就沒法在他的電腦上貼上提醒他參加婚禮的字條。他該怎麼辦呢?小舟只知道今天的前5天是星期六的後3天。

那麼請你幫他猜猜,後天是星期幾?你能猜出來嗎?

98. 招聘 難易度:★☆☆

解答:139頁

總公司為了擴大業務量,準備從分公司的優秀 銷售員中挑選兩名業務擔任總公司的業務主管的職 位。

分公司經過比較年度業績,最後篩選出王超、 徐濤、王玲3個人。這三個人還要經過總公司董事會 的評選才能最後決定。

董事會如期召開。各董事都提出了不同的意 見,但最後他們達成了4點共識,即:

- 1. 王超和徐濤至少有一人入選。
- 2. 如果王超不入選,徐濤也不入選。

- 3. 徐濤和王玲最少有一人入選。
- 4. 王超和王玲不會都入選。

請問,依照這樣的共識,到底誰入選?誰不入選?

某公司工人因為工資太少而集體罷工。他們派 出了工會代言人要求公司加薪。如果公司不答應他 們的要求,他們就不再為公司出力。

解答: 139百

公司的生產已經停止,而且工人數量眾多,公司一時半會不能招到工人。為了使公司正常運營,公司高層經討論決定給工人們加薪。於是他們找來工會代言人,提出了兩個加薪方案,要他從中選擇一個:

第一種方案是在12個月後,在年薪20000元的基礎上每年提高500元;

第二種方案是6個月後,在半年薪10000元的基礎上每半年提高125元。

但是,不管是哪一種方案,公司仍然是每半年

發一次工資。

工會代言人是個很精明能幹的人,他不僅能為 工人著想,而且很會算計。他選擇了一種更有利於 工人的方案,你知道是哪個嗎?

中)。

100. 開會的人數難易度:★★☆

某公司今天召開商務洽談會。會上,他們將 就公司開發的新的項目展開討論。小王是剛剛加 入公司的新人,公司派他佈置會場。小王十分認真 地在其他同事的配合下完成了任務,公司主管相當 滿意。但是公司一直沒有透露到底有幾個人參加會 議,為的是考察小王的應變能力(小王還在試用期

會議開始了,參加會議的人陸陸續續都來了, 小王因為對人數沒有確切的瞭解,所以在過程中出 現了點小狀況,但總體表現讓主管很滿意。

會後,小王的同事問小王到底有多少人參加會議,小王説:「每個與會者來到會場後都會與其他與會者握一次手。所有參加者一共有15次握手,你

解答:140百

能説出共有幾個人出席會議嗎?」同事思考了一下 就明白了, 還誇小王狺菹計算題編的很很厲害。你 猪出來了嗎?

解答:140頁

小雨是班裡最活潑的學生,同時她也很聰明, 同學們都喜歡小雨,常常去她家玩。有一天,班裡 來了個新同學,小雨對新同學可好了。她告訴新同 學老師已經講到課本的哪一頁了,還跟新同學講班 裡的趣事,向他介紹每個同學。新同學很快就和同 學們打成一片了。小雨邀請新同學週末去她家玩, 新同學很高興,因為早就聽説小雨的家裡很埶鬧。 去之前,小雨給新同學出了道趣味題,是關於她家 人的,她讓新同學猜猜她家有多少成員。題目是這 樣的:我的家裡有一個人是祖父,一個是祖母,三 個是孫子女,兩個是爸爸,兩個是媽媽,四個是孩 子,兩個是妹妹,一個是哥哥,兩個是兒子,兩個 是女兒,一個是岳父,一個是岳母,還有一個是娘 婦。如果我家一共有三代人,那麼你猜我家到底有

多少成員啊?新同學聽了這道題都暈了,光從字面上看,她家的人口太多了,可是,新同學又仔細想了想,終於想出來她家有多少口人了。你猜出來了嗎?

102. 井底之蛙 難易度:★☆☆

一隻青蛙常年住在井底,它的視野小得可憐。可是它自己並不知道,它一直覺得自己坐在井裡就能看見整個世界,很是幸福。可是有一天它聽見一隻鳥在井邊快樂地歌唱。青蛙問小鳥:「我剛才在歌唱春天美麗的田野。」青蛙裡,我剛才在歌唱春天美麗的田野。」青蛙裡,我剛才在歌唱春天美麗明,我天天坐裡,能看見漂亮的藍天,田野有藍天美麗嗎?」,外面,能看見漂亮的藍天,你看到的太微不足道了。」如此,明時點就飛到別處唱歌去見見世面了。於是它收拾好東

解答:140百

西, 準備爬出井底, 出去看看。

青蛙出發了,它從井壁往上爬。但是,每爬一次,就上升3公尺,但在再次攀爬井壁前會滑落2公尺。這口井深10公尺,那麼,這隻井底的青蛙要爬幾次才能爬出井去呢?

01 多少隻青蛙

94隻?並不需要那麼多,35隻青蛙就夠了。

因為35隻青蛙在1分鐘裡能捉1隻蒼蠅,所以這 35隻青蛙在94分鐘裡就能捉94隻蒼蠅。

如果你答錯了,多半是因為只注意「數」,而沒有理清「量」的關係。仔細地分析這道題,就能知道青蛙捕蠅的速度應該是每隻青蛙每分鐘捉1/35隻蒼蠅,而不是大多數人想當然的每隻青蛙每分鐘捉1隻蒼蠅,那麼在94分鐘裡捉94隻蒼蠅也只需要1隻青蛙就夠了。

(22) 青蛙和小鳥

這疊紙的厚度將達到3355.4432公尺,有一座山那麼高。

標點的作用

正確答案是:「《三角》、《幾何》共計九 角。《三角》三角,《幾何》幾何?」就是問《幾 何》書的書價是多少?是六角。

04 智鬥大灰狼

這個人去世時是18歲。因為年號裡沒有稱為0年的年,而生日前一天或者後一天之差,在年齡上就 差一歲。

95 只會報整時的鐘

對於第一問,你可能會脱口而出是12秒,12秒 絕對是錯誤的答案。

你必須明確每敲一下鐘都會有間隔,所以,時鐘敲打6下共有5次間隔,題中説敲打6下需要6秒鐘,那麼每次敲打之間的時間間隔就是1.2秒。那麼,敲12下的話,中間有11個間隔,所以一共需要13.2秒。

關於第二問,有了「間隔」的意識,你應該不會想當然地覺得答案是7秒。你可能會經過仔細的分析:每次敲打之間的時間間隔將是1.2秒,時鐘敲7下的話,中間有6個間隔,所以一共需要7.2秒。

可這並不是第二問的正確答案,因為題目問的不是「敲7下要多長時間」,而是「人們需要多長時間才知道現在是7點」。要確定是不是7點,不僅要

等時鐘敲七下,還要看時鐘會不會敲第8下。所以我們還要繼續等待1.2秒,所以一共需要8.4秒。

只要讓小熊、小猴子、小豬各拿出10元給小兔子就可以了,這樣只動用了30元,否則,每個人都按照順序還清的話就要動用100元。

公 新龜兔賽跑

不會。在增加的100公尺中,兔子還會領先烏 龜。

3581,7162。

青蛙會獲勝。

你也許會這樣分析:松鼠跳得遠但是頻率慢,

青蛙跳得近但是頻率快,它們跳6公尺所用的時間是相同的,所以應該打成平手。但其實最後的勝利者 是青蛙。

因為當青蛙跳完第一個100公尺時,剛好跳了50次,所以往返的全程一共需要跳100次。

松鼠跳第一個100公尺時,前33次跳了99公尺, 為了最後1公尺,不得不多跳一次;而在返回時也同 樣需要跳34次。所以在200公尺的全程中,松鼠總共 需要跳68次,等於青蛙跳102次所用的時間。

那麼自然是青蛙獲勝了。

兔子的繁殖

12個月中小兔子的對數分別是:1、1、2、3、5、8、13、27、34、55、89、144。所以滿一年可以繁殖出376對兔子。這麼多兔子當然就能辦一個兔子養殖場了。

請帖裝錯了

不正確。如果出錯的話,至少有2封信出錯。

12 小狗跑了多遠

沙皮狗跑了5000公尺。沙皮狗的奔跑速度是不變的,只需要知道沙皮狗跑了多長時間,就可以計算出它的奔跑路程。而舟舟追上洋洋用了10分鐘,因此沙皮狗跑了5000公尺。

13 運石子問題

首先假定汽車往返於甲公司和施工工地之間, 一次需要半小時。若分成兩組,前半小時每組各裝 好了1車,後半小時等待汽車往返,工人休息,因此 用這一方法時,1小時內裝了2車,運了2車。

若10個人一起裝車,15分鐘就可以裝好第一輛車,車子馬上開出;第二個15分鐘,這10人再裝好第二輛車子,車子又開往工地,第三個15分鐘由於兩車都在路上,所以工人休息,第四個15分鐘工人開始裝已經返回的第一輛車。用這種方法,1小時內裝了3車,運了2車。

很顯然,第二種方法效率高,第一種方法浪費 了汽車在路途上的時間。

14 買牛奶

商店老闆先倒5公升的牛奶到小林的瓶子裡,然 後把這些牛奶倒到小花的瓶子裡,那麼小林的瓶子 裡還剩下1公升,再把小花的瓶子裡的4公升倒回一 半到老闆的桶裡,再把小林瓶子中的1公升倒在小花 的瓶子裡,小花就得到他想要的牛奶了。現在牛奶 桶裡還剩下18公升牛奶,老闆把這些牛奶倒到小林 的瓶子裡,倒滿就好了。

[15] 過河

對面的小孩可以把木板向山澗的那邊伸出一小部分,並坐在木板的另一端壓住木板(孩子力氣小,可能用手壓不住),兄弟二人可以把木板搭在自己的一方與小孩的木板之間,於是就可以一個個從容過河了。然後他們可以壓住木板,讓小孩過河。你能想到嗎?

16 水果花藍

答案是2.5元。通常人們會不假思索地回答説:

籃子的價錢是5元。如是這樣的話,水果就只比籃子 貴15元了,而題目中説水果比籃子貴20元。只有包 裝2.5元,水果本身價錢是22.5元時,水果才恰好比 籃子貴20元。其實這道題如果根據題意列出方程, 計算後得出結果就一目瞭然了。

17 老婆婆算帳

原來,根據老婆婆原來的賣價,1個雞蛋可賣得到1/3元,1個鴨蛋可以賣得1/2元,平均價格是每個(1/2+1/3)÷2=5/12元。但是混賣之後平均1個鴨蛋或者雞蛋都賣得2/5元,比第一天的平均價格少了5/12-2/5=1/60元。老婆婆一天一共賣60個蛋,而60個蛋正好少了一元。

18 酒精和水

小明算出兩瓶一樣多。他是這樣算的:第二次取出的那杯混合液,因為它和第一杯體積相等,都設為a。假設這杯混合液中酒精所佔體積為b,那麼倒入第一瓶酒精的水的體積是a-b。第一次倒入水的酒精為a,第二次倒出b體積酒精,則水裡還剩a-

b體積酒精。所以酒精瓶裡的水和水瓶裡的酒精一樣多。從此,小明學著爸爸的樣子給自己演示混合溶液的問題,終於掌握了這類問題的解法。

19 舞會男女問題

根據上文的敍述,有些人很可能認為有一半的人是男人,另一半是女人,也就是16位男士,16位女士。但其實這是錯誤的。

我們來分析一下,文中強調是用隨意的方式將 32個人分成一對一對的舞伴,每對中至少有一位是 女性;也就是說,在這任意搭配的16對中,絕對不 會出現兩個都是男性的搭配,當然也有可能有2位或 更多的男性均分在每對舞伴中,但題目強調的是, 透過任意次的分配,都能保證總是每對中至少有1位 是女性。所以,本題的答案只有一個,參加舞會的 男性只有1位,其餘31位都是女性。

20 「鬼打牆」

實際上,他們兩個是走了一個圈。人走路時,兩腳之間有一定的距離,大約是0.1公尺,每一步

的步長大約是0.7公尺,由於每個人兩腳的力量不可能完全一致,因此邁出的步長也就不一樣。若在白天,我們能看清路,要沿直線行走,我們會下意識地調整步長,保證兩腳所走過的路程一樣長。當在夜間行走辨不清方向時,就無意識去調整步長,走出若干步後兩腳所走路程的長就有一定差距,自然就不是沿直線行走,而是在轉圈,這就是「鬼打牆」現象。

(21) 學校分饅頭

莉莉用的是「編組法」。老師一人分3個饅頭,同學們3人分一個饅頭。那麼合併計算,就是:4個人吃4個饅頭。這樣,100個師生正好編成25組,而每一組中恰好有1個老師,所以我們可立即算出老師有25個人,用100減去25就可以知道學生有75個人。你明白了嗎?

22 換啤酒

按先買161瓶啤酒計算,喝完以後他們用這161個空瓶還可以換回32瓶(161÷5=32·····1)啤

酒,然後再把這32瓶啤酒退掉,這樣一算,就發現實際上兄弟甲買了161-32=129瓶啤酒。可以再次檢驗一下:如果先買129瓶,喝完後用其中125個空瓶(必須是5的倍數)(還剩4個空瓶)去換25瓶啤酒,喝完後用25個空瓶可以換5瓶啤酒,再喝完後用5個空瓶去換1瓶啤酒,最後用這個空瓶和最開始剩下的那4個空瓶去再換一瓶啤酒,所以這樣他們總共買了:129+25+5+1+1=161瓶啤酒。你算對了嗎?

23 遣產該怎麼分

我們可以假設寡婦的女兒分得了x元,那麼根據法律規定,寡婦應該得到2X元,而她的兒子則應該得到4x元,如此,我們就可以得出:x+2x+4x=3500元,分析得出,x=500元。所以寡婦應分得1000元,兒子分得2000元,女兒500元。這樣,他們國家的法律得到了完全的履行。

為了敍述方便,我們把這支香暫時稱為A和B。

那麼具體做法如下:

首先,同時點燃A的兩端和B的一端;當A燒完時,正好過了30分鐘,也就是說B還能燃燒30分鐘,所以在A燃盡的一剎那,迅速點燃B的另一端,那麼B的燃燒速度會加一倍,恰好再過30分鐘的一半即15分鐘燒盡,總的時間就是45分鐘。

25 糊里糊塗的顧客

為了方便計算我們先把1元換算成100分。 5枚2分的郵票,50枚1分的8枚5分的,加起來正 好是1元。

26 需要幾隻雞

足夠了。5隻雞5天一共生5個蛋,也就是説一隻 雞一天生一個蛋。所以,5隻雞50天正好生50個蛋。

27 巧解難題

假設1內代表第一副手套的裡面,而1外代表它的外面。同樣的,2內代表第二副手套的裡面,2外

是它的外面。

第一位大夫同時戴兩副手套進行手術,因此1內 與2外就污染了,而1外與2內還是乾淨的。

接著第二位大夫只戴第二副手套進行手術,這時用掉了2內這一面。而2外在第一次手術就接觸到了患者,所以沒有問題。

輪到第三位醫生動手術的時候,他把第一副手套的外面(也就是1外)翻過來,戴在手上,那一面是消毒的。然後他再把第二副手套戴在外面,仍然保持2外接觸患者。這樣,在整個手術過程中,患者只接觸到2外這一面,也保證了三位醫生用的都是消過毒的一面。

28 老王進城

假設老王的主菜花了A元,那麼他的炒菜就是A +5元,他一共花了6元,所以我們可以得出:A+A +5=6元,由此,我們可以算出老王的主菜花了0.5 元,也就是5角錢。

在59分鐘的時候是半盒雞蛋。你猜對了嗎?

我們可以假設這個商人最初有A個錢幣,那麼在 他經歷第一個關口的時候,剩下1/2A+1個錢幣了。 當他經歷第二個關口後就剩下1/2×(1/2A+1)+1 個錢幣,依次類推,我們可以得出,這個幸運的商 人實際上沒有損失什麼,他仍然擁有兩個錢幣。

31 共乘的問題

甲先生的計算過程是不合理的。整個行程中一部分是兩人分攤,而還有一部分應該是甲先生自己 負擔,對於甲和乙來說,這兩個價錢是不一樣的, 可是甲先生把它們混淆了。實際上甲先生自己應該 負擔全程的1/4,但是在他的計算方法裡,自己負擔 的部分只有1/7。

所以正確的計算方法應該是:將全部路程的一 半作為1個單位,因此全程為4個單位。每個單位攤 到的租金是35元。第1個行程單位的租金由甲先生 單獨承擔,後面的行程則由兩人平攤。因此,甲先 生應付的車費是87.5元,乙先生應付的費用是52.5元。

32 數學王國

小猴子發現了怎樣所得的數是兩個數中較小數 的2倍。

當從兩個數的和中減去這兩個數的差時,就 是從兩個數的和中減去了較大數比較小數多的一部 分,得到的結果是兩個較小數的和,也就是較小數 的2倍。你找出規律了嗎?

33 裝磁磚

把10個箱子依次裝進1、2、4、8、16、32、 64、128、256、489塊磁磚,這樣,1000塊磁磚剛好 全部被裝進去。然後在各個箱子上做好數量標記。

如果有人要買1塊磁磚,拿第一個箱子就行了。如果買的磁磚數少於4塊,老闆就在前兩個箱子之間拿。如果少於8塊,只要在前三個箱子之間計算一下……以此類推,如果少於512塊,只要在前9個箱子間計算一下就行了。

34 有多少隻羊

我們假設順子原來有A隻羊,那麼根據順子所 說,我們可以得出:A+A+1/2A+1/4A+1=100, 由此算出,A=36。所以順子原來有36隻羊。其實, 這道題在我國明代著名數學家程大位的《算法統 宗》一書上就有了記載,他的計算式為:

 $(100-1) \div (1+1+1/2+1/4) = 36$

35 果汁有多重

朋朋喝完了之後,剩下的果汁連瓶子還有2千克,所以朋朋喝了重3.5-2=1.5千克的果汁,既然 説他喝了一半的果汁,那麼果汁總共重1.5×2=3千克。所以就此推出瓶子重3.5-3=0.5千克

36 應該戒煙

40支。

37 該補償多少

從已知條件來看賣書後所得的錢必然是一個完 全平方數,而且這個完全平方數的十位必須保證是 個奇數,這樣他們所買的新書的數量也是奇數,不 夠分配,所以必須以筆記本來充數。

那麼,十位是奇數的完全平方數有什麼特點呢?我們先來看看他們有哪些:16、36、196、256、576、676、1156……你可能會發現,他們的個位上全都是「6」。沒錯,正是這樣的。

綜上所述,就可以知道鵬鵬和小寧用賣舊書的 錢買了一些新書和一個6元的筆記本。因為新書是10 元一本,所以拿到筆記本的人得到的總價值比對方 少4元。這樣,拿走筆記本的應該得到對方的2元作 為補償。

38 分蛋糕

至少需要切四刀。第一刀和第二刀可以相交垂 直切,就切成了4塊,然後第三刀和第四刀也相交垂 直切,就分成8塊了。

39 多少架模型

我們可以這樣計算:4名工人4天工作4×4=16個小時能製作出四架飛機,也就是說,一名工人工作16個小時能製作出1架飛機模型,所以,1名工人工作1小時就生產1/16架模型飛機。由此可以得出:8人每天工作8小時,一共工作8天,那麼應該製作出8×8×8×1/16=32架。所以,答案是32架。

4℃ 秤中藥問題

首先,分別將5公斤和9公斤的砝碼放在天平的兩個盤中,然後在放有5公斤砝碼的盤中逐漸添加中藥,直到天平平衡,這些中藥便是4公斤。

然後,用這包4公斤的中藥做砝碼,在天平上將剩下的中藥均分成4包,每包都是4公斤。

最後,將這樣的5包4公斤的中藥逐包一分為 二,於是就得到10包重量均為2公斤的中藥。

41 會遇到幾艘客輪

將會遇到15艘同一公司的客輪,除了會遇到6艘 已經在海上航行的客輪之外,還有這艘客輪在海上 行駛的7天中從拉斯維加斯出發的7艘客輪。除此之 外,還會遇到2艘:一艘是在起航的時候遇到的(從 拉斯維加斯開過來的客輪),另一艘是到達拉斯維 加斯時遇到的正要從拉斯維加斯出發的客輪,所 以,加起來一共是15艘客輪。你明白了嗎?

42 埃及金字塔有多高

不需要爬上塔頂。當天氣好的時候,從中午一直等到下午,當太陽的光線給金字塔投下長影時,就可以測量了。測量者要測量自己的影子的長度,在測量者的影子和身高相等的時候,就可以測量金字塔影子的高度了,影子的高度跟金字塔的實際高度相等,由此我們就知道金字塔的高度了。實際上,當影子和身高相等的時候,太陽光正好和地面成45度角。

43 大媽趕集

夥計當然不能答應。假設一雙鞋原價賣10元,兩雙鞋就值20元。但如果是半價,那麼兩雙鞋只賣 10元,而一雙鞋就只值5元。

這生意當然不合算。

44 壞天平問題

解決不正常天平的問題,你只要記住一個公式:把物體放在天平的一端秤一下,再放到另一端秤一下,將所得的兩個結果相乘,然後把乘積作開平方根運算,結果就是物體的真正重量。大家可以根據槓桿原理來推導這個定理。

那麼,已知一隻砝碼重100克,所以第一次秤量表明一個桔子的重量為37.5克,第二次秤量表明一個桔子重量為600克。根據上面得到的公式,就可以知道一個桔子的實際重量是150克。

45 小米、大米和玉米重多少

最多需要稱3次。我們可以把大米和玉米、玉米和小米、大米和小米分別裝在兩個袋子裡面一起稱,也就是說每袋糧食都被稱了兩次,那麼把三次稱得的重量加起來除以2,就得到一袋大米、一袋小米和一袋玉米的總重量了。然後把總重量減去大米和玉米的重量,就得出小米的重量了。依此類推,分別再減去玉米和小米、大米和小米的重量,就能算出大米和玉米各重多少了。

一個農婦帶了40個雞蛋,另一個農婦帶了60個 雞蛋。

47 雞兔同籠

假設雞有x隻,那麼兔子就有(36-x)隻。 從題意我們可以知道,小雞和小兔的腳一共有 100隻,也就是說2x+4(36-x)=100

解這個方程式,我們可以得到答案,x=22也就是說雞有22隻,那麼兔子的數量為36-22=14(隻)。

48 巧秤藥粉

首先,把20g的砝碼放在天平一邊的托盤裡,把藥粉分成兩份,放在天平兩邊的托盤裡。通過增減兩邊的藥粉使天平達到平衡。這時,天平上沒有砝碼的一邊的藥粉重45g,另一邊有砝碼的重25g。分別取下藥粉,天平一邊仍放20g砝碼,另一邊放25g藥粉,並從中不斷取出藥粉收集起來,使天平再次

平衡。這時天平上的藥粉有20g,而最後取下來的藥 粉正好5g。

假設鉛筆=x,鋼筆=y,圓珠筆=z,橡皮= a,我們再根據題意可以得到下列式子:

2z + 1q = 3	 (1)
22 1 19 0	

$$4y + 1q = 2$$
 (2)

$$3x + 1y + 1q = 1.4$$
(3)

我們把(1) X1.5可以得到3z+1.5q=4.5

把(2)/2可得2y+0.5q=1

把三者加起來就是3x+3y+3z+3q=6.9,再除以3可得:x+y+z+q=2.3(元)

所以,如果各種文具都買一種需要2.3元

50 數學家的一生

假設,這位數學家的年齡為x,我們可以從題意中得知:x/7+x/4+5+x/2+4=x,我們解這個式子可以得出X=84

小白知道,數學中,除了0外,只有1和8在鏡子中照出來依舊是本數,所以知道兩種魚條數的積是87,因為81在鏡子裡是18,正好是9+9。所以我們可以知道,小白爸爸的魚缸裡五彩神仙魚、虎皮魚的數目各是9條。

最多可以切22塊。

最多的塊數
1
2
4
7
11
16
22

53 數學王國的故事

- 1. 111-11=100
- 2. $33 \times 3 + 3 \div 3 = 100$

54 奇怪的手錶

從題中我們可以知道,一隻錶比正常手錶慢2分鐘,另外一隻卻要快1分鐘,這樣,那隻快的手錶比慢的手錶整慢3分鐘。而想要它們差一個小時,也就是60分鐘,就用60/3,所以,只要走20個小時,這兩隻奇怪的手錶就會相差1個小時了。

55 我的兄弟姐妹

多3人。

與小霖相比,露露多了一個兄弟(小霖),又 少了一個姐妹(她自己)。所以,露露的兄弟比她 的姐妹多的人數,比小霖的兄弟比他的姐妹多的人 數,還要多2人。

其實這是個很簡單的計算題,如果你的答案是 錯誤的,可能是因為把大多數心思都花在求證露露

和小霖到底有多少兄弟姐妹上去了。

物理課上的故事

37種。

這道題剛看時有些摸不著頭腦,因為很容易遺漏,所以要做對這道題需要按順序來寫。5個砝碼單獨秤有5個不同的重量;如果選2個砝碼的話,就有10種重量;選3個砝碼的話,就有16種;選4個的話就有5種;選5個的話,就只有1種。再將這些相加,即:5+10+16+5+1=37種。也就是說這5種砝碼可以秤1克至37克中的任何一個重量。

誰的數最大

3的21次方。

因為平方運算比加、乘都要多。所以3的21次方 是這些數中最大的。你寫對了嗎?

扎針問題

解這道題的關鍵就在於你是否發現,需要注射

兩針疫苗的人和不需要注射的人是一樣多的,都占總人數的16%。如果你沒有發現的話,就難免陷入 繁瑣的計算中。

發現了上述事實,你就可以知道,有一部分同學只需要注射一針,餘下的一半人不需要注射,一半人需要注射兩針,平均下來每位同學都等於注射了一針。所以注射針劑數量就等於班級人數,也就是45支注射劑。

我們可以先把他們所釣魚的條數的個位數字相加,這四個數字的末位數的和為2+3+3+4=12,也就是説釣魚總數個位數字是2,但根據條件所說,我們發現沒有一個自然數的平方的末位數字是2,這是怎麼回事呢?

我們可以得出參加釣魚的一定不可能是四個 人,而是三個人。其中有一個人既是父親,又是兒 子。

這個人就是個位數字跟傑米的兒子相同的吉 米。所以我們知道了傑米的兒子是吉米。

這道題用常規的思路不容易想到,這就要求學 生能打破常規進行大膽的嘗試。

我們嘗試可以排成不規則的形狀,也就是説要想使10個人排成5排,又要每排4個人,必須1個人當2個人用。也就是説,要排成的形狀必須內部有交點,而且交點要是5個。這樣我們就可以很容易想到,符合這樣要求的圖形是:五角星。站成五角星的形狀,5個頂點和5個交叉點各站一個人。這樣就符合老師的要求了。

這是完全可能的。

寶寶的生日是12月31日,「今天」是1月1日,兩天前也就是上一年的12月30日她2歲,今天她3歲,今年的12月31日過生日時她4歲,而明年她過生日時將是5歲。

假設來的小朋友人數為A,糖果數為B。我們根據題中的意思,在典典自己不吃的情況下,可以列出下列式子:

B+3=5A

4A + 3 = B

由以上兩個式子我們可以得出:A=6,B=27 所以,典典家一共來了6位同學,她有27塊糖要 分給大家。

物物交換

這道題表面看起來很複雜,但不要被題目所 迷惑,透過複雜的表面去看實質,探尋出題目中 「數」的關係也就解開問題了。其實,完全不必考 慮每個人究竟有多少文具,只要考慮總數的變化就 可以了。

A用6個本換了B的1支鋼筆,則A的文具總數減少了5個,相應的,B的文具總數增加了5個,所以得出 B+5=2 (A-5)。

同理,我們也可以得出以下數量關係:C+3=6(B-3)、A+13=3(C-13)。這樣就可以知道A有11種文具,B有7種,C有21種。

64 數字的故事

1+7=8、4+5=9、2×3=6。 你想到了嗎?

65 數學日曆

這是一道趣味題,把日常生活融入到數學王國裡,這樣可以培養小朋友愛學習的習慣,也能同時激發學習數學的興趣,一舉兩得。

讓我們來看這道題吧!這是一道數學上的排列題,利用數字之間差1的規律就能很好地解決這個問題了。不難看出這應該是2至10這幾個數,2+3+4+5+6+7+8+9+10=54。所以,第一張日期是2號,最後一張日期是10號。

66 幾根蠟蠋

最後能剩下5根蠟燭。

這道題不能靠簡單的減法。一般我們會覺得是 8-3-2=3最後會剩下3根蠟燭,其實錯了!媽媽在 考寶寶的應變能力。這更是一道腦筋急轉彎題。因 為被風吹滅了5根蠟燭,所以還剩下3根蠟燭是燃著的,題中説這3根蠟燭沒有被吹滅過,所以它們能一直燃到燒沒為止。也就是説最後只能剩下早就被風吹滅沒被燃著的5根蠟燭。

所以,答案是最後剩下5根蠟燭。你理解了嗎?

巧妙地解決這道題,關鍵在於設定恰當的參 照物。一般情況下,我們總是習慣以大地作為參照 物,我們所說的靜水船速、河水流速,都是相對於 大地(也就是河岸)的運動速度。但是設定一個運 動的物體作為參照物,即假定這個物體是不動的, 而大地相對它是在運動著,有時候會給解題帶來意 想不到的便捷。我們定帽子為參照物。當它掉淮河 裡時,終點(它被撿起的點)從一個方向「駛. 來,速度就是河水流速;而小船向另一個方向離它 而去,速度是靜水船速。過了3分鐘,小船調頭向 它駛來,速度也是靜水船速度。因為我們假定帽子 「不動」,所以小船離開它3分鐘後,再返航以同 樣的速度走回來也需要3分鐘。在這6分鐘裡,「終 點,以河水流速走了300公尺,所以河水的流速就是

每分鐘50m,等於時速3公里。

小明運算

 $9 \times 8 + 7 - 6 + 5 \times 4 + 3 \times 2 + 1 = 100$

還有另一種算式:

 $9 \times 8 + 7 + 6 + 5 + 4 + 3 + 2 + 1 = 100$

這道題主要是考察學生運用四種運算方法的熟練程度,以及對數字的敏感度。只要反覆練習,多 算就沒有什麼問題。

趣味競賽

這個數是504。

也許剛剛看見這道題會覺得很混亂,不知道如何解?慢慢想一想,結合題意來看的話,你會發現,其實這只是一道簡單的乘法題。因為這個三位數既能被7整除,又能被8整除,又能被9整除,説明它同時是7、8、9的整倍數。所以,7×8×9=504。

玩撲克牌

小紅拿的兩張牌是 1×9 ;小亮的為 4×5 ;小王的為 3×8 ;小剛的為 $6 \times 2 \times 9$ 列下的那張牌是 7×9

71 剪刀、石頭、布

成成和爸爸玩的這個遊戲是猜拳。猜拳是一個很有技巧的遊戲。規定雙方出的相同拳法不能連續出2次,連猜10次決定勝負。玩這個遊戲要想贏是有規律的,那就是:連續出對手剛出過的並且輸了的拳。

72 兩姐妹的遊戲

根據姐姐説的條件,要總和小於100才能贏,所以蘭蘭應該先讓妹妹説,然後把自己説的數兒和妹妹説的數兒加在一起湊11,這樣經過幾個回合,等到相加的數兒到了99的時候,只要盈盈再說1她就輸了。你明白了嗎?知道了這個規律,趕緊去找小朋友玩吧,保證你能贏過他們呦。

叔叔去超市前已經給掛鐘換了電池,不管當時時間對不對,掛鐘已經開始計算時間了。叔叔了鄉家的時候看了掛鐘的具體時間,然後就出門了叔叔到了超市,因為超市有準確的時間,所以却市,因為超市有準確的時間,所以是半個小小時間,大約是半個小小時間,他可以規定同樣的路用同樣的快慢走回家後,他可以沒看自己家掛鐘的時間,再根據他離家的時間這段時間減去在超市耽誤的半個小就得出他在來回以得時間減去在超市耽誤的半個小就得出他在來回樣的時間減去在超市耽誤的時間的一半就是從超市的時間。因為叔叔來去都走同樣的路用同樣的時間減去在路上所用的時間的一半就是從超市的時間,然後他把這段時間跟他在離開超市的時間,然後他把這段時間跟他在離開超市的時間加在一起,就估計出了他到家的準確時間了。

經過計算,這項工作需要2分鐘。但是其實整個時間可以減少到114秒:一個燒餅先烤一面,翻轉,然後接著烤直至完成。

設計費桿距為y,電線桿的數量為n. 則當n=0時,y=0,不用貼。n=1時,y=0,相當於白貼,沒人會付錢的。

我們可以假設小張負責的區域沒有折返點,即 貼完最後一根後再回到第一根,那麼他的行程可表 示為:

去掉絕對值後,y=a1-b1+a2-b2+a3-b3 +.....。

 $a2005-b2005 = (a1+a2+\cdots\cdots+a2005) - (b1+b2+\cdots\cdots+b2005)$

令這2005個點分別為1,2,3,4,……,2005 則a1+a2+a3+……+a2005最大為2005+2005+ 2004+2004+2003+……+1004+1004+1003

b1+b2+·····+b2005最小為1+1+2+2+3+3 +·····+1002+1002+1003

於是y的最大值為2005+2005+2004+······+ 1004+1004+1003-1-1-2-2-·····-1002-1002-1003=1003×1002×2=2010012

最後去掉閉合線路中的一條最短的:1003-1002=1

得到答案是2010011。你能明白嗎?

因為大圓環的半徑是小圓環的2倍,所以相應的,小圓滾2圈的距離等於大圓的周長。所以,小圓在大圓的內部轉1圈自身要轉2圈。如果在外部轉也是2圈,因為大圓的半徑,直徑一定,是不變的,所以大圓的周長是確定不變的,在裡面轉和在外面轉是一樣的。

毛毛今年23歲了。

小小運動服上的號碼是1986,倒過來看正好是 9861,相差7875。

數學中,9和6倒過來看正好相對應,而1和8倒過來不變,所以在做這些題時很容易想到肯定和這4個數有關。這樣就縮小範圍,便於快速做對題目。

79 打了幾隻兔子

張三沒有打到獵物。

我們可以分析一下,張三説「打了6隻沒頭的, 8隻半個的,9隻沒有尾巴的。」小朋友們想一想, 6沒有頭,正好是0;8隻半個,也是0;9沒有尾巴還 是0,所以,張三今天什麼都沒有打到。你想到了 嗎?

3 山羊與白菜

3隻小羊6分鐘吃掉3捆草,那麼,1隻小羊吃掉1捆草就是6分鐘,吃掉半捆草就是3分鐘,所以1隻小羊吃掉一捆半的草需要9分鐘。小朋友,半隻小羊是不會吃草的。所以,一隻半小羊吃掉一捆半草也是9分鐘。

31 面積比

只要你按題中給的條件畫圖,把圓裡面的小正 三角形倒過來畫,就能很直觀地看出來,大圓的面 積是小圓面積的4倍。

用多少時間

32小時。

這個池子的容積是第一個池子的8倍。因此12個 人來挖需要的時間是原來的8倍,6個人來挖就需要 原來的16倍。

電話號碼

夢夢家的新電話號碼是8712,原來的號碼是21 78。

乘車

這道題很簡單,既然汽車和電車都經過達達家,又都能到學校,票價還一樣,所以不管達達坐什麼車都可以。而且兩輛車間隔的時間也不是很長,沒必要走一站地再坐車。你覺得呢?

摺紙遊戲

摺完有32個小長方形。不信的話,你就拿一張

紙自己摺折試試吧!

蘭蘭媽媽杯子裡自始至終沒有加過咖啡,一直 在加水。所以如果算喝了多少咖啡的話,那應該就 是她之前原有的那杯咖啡。因此喝了一杯咖啡。

當然可以。我們應該先算出吉米花了多長時間 走回家。吉米以每小時4英里的速度走10英里回家要 花2.5小時。

因為這段時間內小狗的速度保持不變,即每小時9英里,而且它一直在跑,所以我們可以很容易地算出小狗在返程過程中跑過的路程是9×2.5=22.5 英里。

38 牛吃草

這個問題關鍵要考慮草的生長因素。根據以上 條件我們可以設一公頃地一周所長草量相當於y公頃 地的草量,則第一個牧場一周長草3又1/3Y,4周長的草量為3又1/3×4=40/3Y,這相當於面積為(3又1/3+40/3Y)公頃。12頭牛吃了4周的草量,那麼每頭牛每週吃1/48(3又1/3+40/3Y)=10+40/144Y公頃的草量。同樣,考慮一頭牛在第二個牧場每週吃草量。可以設1公頃地1周增加草量相當於y公頃地的草量,那麼1公頃地9周增加草量9y,10公頃地9周增加草量90y。那麼,21頭牛,飼養9周,所需草地面積(設草不再生長)為(10+90y)公頃,1頭牛1周吃草面積為10+99/9Y×21=10+99/189Y(公頃),由此得方程10+40/144Y=10+99/189Y,解之得Y=112。因此1頭牛1周必須佔有牧場面積為:

10+40/144Y=1/144(10+40×1/12)=5/54 (公頃)。

再考慮第三個牧場。設所求牛數為x,則得出方程為:

 $(24+24\times18\times1/12)/18x=5/54$

解之,得x=36(頭)。

所以,第三個牧場18周內能飼養36頭牛。

在魔術師轉過身去之前,他已經數了一下有多少枚硬幣是面朝上的。我們都知道,面朝上的硬幣數目每次要麼增加2,要麼減少2,要麼不變。所以,如果一開始面朝上的硬幣數目如果是奇數,那麼最後仍將是奇數,無論有多少對硬幣被翻了面。

當魔術師最後轉回身去,他會數一下現在面朝上的硬幣數目。如果和開始時一樣是奇數(或者和開始時一樣是偶數),那麼被遮住的硬幣一定是面朝下的。反之,被遮住的硬幣是面朝上的。

這個簡單的魔術證明了奇偶性的規律:只要硬幣是一對一對翻個面,而不是單個硬幣翻個面,硬幣數目的奇偶性是不變的。

●● 最後一個活著的人

這個問題困擾了數學家們幾個世紀,而最好的 解法就是實踐。在36個人中,監刑官應該把他的敵 人安排在這些位置:4、10、15、20、26和30。

3的21次方。你想到了嗎?

華華9歲,媽媽35歲。

根據題意可以知道,今年媽媽比華華大26歲, 即兩人年齡差為26歲,四年後,媽媽的年齡是華華的三倍,即:3倍(華華年齡+4)=(華華年齡+ 4)+26歲。26歲是4年後華華年齡的2倍。

所以, 華華今年年齡=26/2-4=9歲, 媽媽今年是9+26=35歲。

多3 幾隻貓

因為貓媽媽還剩下2條命,所以小貓們一定要分配剩下的23條。這樣就有兩個可能的答案:

7隻小貓即1隻還剩5條命,6隻還剩3條。或者5隻小貓即1隻還剩3條,4隻還剩5條。你算對了嗎?

94 一元消失了

3個人開始拿出30元,後退回3元,結果是3人負擔27元。

其27元的清單是會計收取25元加上服務員私吞

的2元,正好與付帳的錢一致。服務員私吞的2元, 已經包含在3人負擔的27元內。即:會計收取25元房 錢+女服務員私吞的2元=3人負擔的27元。

因此,3人負擔的27元,加上女服務員私吞的2元一共是29元,實際上是沒有任何意義的。也就是説,根本不存在少一元的問題,三人的25元房費+服務員私吞的2元+找回他們的3元=30元

95 椰子的數量

因為沒有他們分得的任何一份的具體數量, 所以這個問題有無數個答案,其中最少的一個數是 3121。

96 三角形的特點

這個問題是在考查對三角形的特點的掌握程度。三角形中,兩邊之和一定大於第三邊。所以, 只要把兩根較短的棍頭與尾對接,再去跟最長的短棍比較,如果長度超過了那根最長的短棍,就説明 這三截短棍可以組成三角形。

星期三。首先我們要弄清楚今天是星期一,就 能判斷後天的日期了。

98 招聘

根據他們的共識,我們可以得出王超和徐濤入 選了。

99 如何加薪

看上去,第一種方案似乎更划算。但是實際 上,工會代言人選擇了第二種。計算一下我們就能 發現:

第一種方案: (每年提高500元,半年發一次, 也就是每半年提高250元)即:

第一年沒有加薪即: 10000+10000=20000元

第二年10250+10250=20500元

第三年10500+10500=21000元

第四年10750+10750=21500元

第二種方案: (每半年提高125元,也就是説在

第一年工人就可以多拿到125元)

第一年10000+10125=20125元

第二年10250+10375=20625元

第三年10500+10625=21125元

第四年10750+10875=21625元

開會的人數

一共有6個人參加會議,每人各握5次手。因為 每次握手的都是兩個人,所以握手次數是15次而非 30次。

熱鬧的家

根據以上條件我們可以推測出小雨家共有7個 人:一對夫妻、他們的3個孩子:兩個女兒和一個兒 子以及丈夫的父親和母親。這麼混亂的推斷題,你 思考出來了嗎?

井底之蛙

青蛙要爬8次。也許有人會得出答案為10次,但

是我們不要被條件所蒙蔽。每個人都可以得出,每次爬上3公尺又滑下2公尺實際上就是每次跳1公尺,因此爬10公尺就需要爬10次。這是錯誤的,以為青蛙跳到了一定次數就跳出井口了,不會再次下滑了。

這口 頂口口首選

星座X血型X生肖讀心術

仿間的職場武功秘笈沒有用? 書局裡的愛情寶典像張紙屑一樣? 下降頭、貼符咒、吃香灰,人際關係還是沒改善?

不用自廢武功外加自宮!只要這一本萬事都嘛OK!

史上,最靠腰的腦筋急轉彎

最囧的冷知識、毫無頭緒的冷笑話都在這本書 挑戰你的EO極限,答案永遠都是讓你狂罵三字經的 衝動!

囊括最賤的題目、最無厘頭的答題方法!

Y,

▶ 讀品文化-讀者回函卡

- 謝謝您購買本書,請詳細填寫本卡各欄後寄回,我們每月將抽選一百名回函讀者寄出精美禮物,並享有生日當月購書優惠! 想知道更多更即時的消息,請搜尋"永續圖書粉絲團"
- 您也可以使用傳真或是掃描圖檔寄回公司信箱,謝謝。 傅真電話: (02) 8647-3660 信箱: yung jiuh@ms45. hinet. net

◆ 姓名: □男 □女 □單身 □已婚
◆ 生日: □非會員 □已是會員
◆ E-Mail: 電話: ()
◆ 地址:
◆ 學歷: □高中及以下 □専科或大學 □研究所以上 □其他
◆ 職業:□學生 □資訊 □製造 □行銷 □服務 □金融
□傳播 □公教 □軍警 □自由 □家管 □其他
◆ 閱讀嗜好:□兩性 □心理 □勵志 □傳記 □文學 □健康
□財經 □企管 □行銷 □休閒 □小説 □其他
◆ 您平均一年購書: □ 5本以下 □ 6~10本 □ 11~20本
□ 21~30本以下 □ 30本以上
◆ 購買此書的金額:
◆ 購自: 市(縣)
□連鎖書店 □一般書局 □量販店 □超商 □書展 □郵購 □網路訂購 □其他
◆ 您購買此書的原因:□書名 □作者 □內容 □封面
□版面設計 □其他
◆ 建議改進:□內容 □封面 □版面設計 □其他
您的建議:

廣告回信

基隆廣字第55號

新北市汐止區大同路三段 194 號 9 樓之 1

讀品文化事業有限公司 收

請沿此處線對折免贴郵票或以傳真、播描方式寄回本公司,謝謝!

讀好書品嘗人生的美味

考考看,誰是數學天才